波隆那國際插畫展
年度插畫作品 2020

評審團

瓦萊麗・庫薩格（VALÉRIE CUSSAGUET）
恩里科・弗納羅利（ENRICO FORNAROLI）
羅倫佐・馬托蒂（LORENZO MATTOTTI）
凱西・歐米迪亞斯（CATHY OLMEDILLAS）
若月真知子（MACHIKO WAKATSUKI）

An event by:

主席
詹皮耶羅·卡爾佐拉里（GIANPIERO CALZOLARI）

總經理
安東尼奧·布魯佐尼（ANTONIO BRUZZONE）

文化事業部總監
馬爾科·默摩利（MARCO MOMOLI）

展覽經理
埃琳娜·帕索里（ELENA PASOLI）

波隆那童書展展會辦公室
瑪齊亞·桑保利（MARZIA SAMPAOLI）
克里斯蒂娜·潘卡爾迪（CRISTINA PANCALDI）
寶拉·拉奇尼（PAOLA LACCHINI）
伊莎貝拉·德·蒙蒂（ISABELLA DEL MONTE）
愛麗絲·納塔利（ALICE NATALI）

插畫展辦公室
迪安娜·貝魯蒂（DEANNA BELLUTI）
瑟琳娜·普拉蒂（SERENA PRATI）

Bologna Children's Book Fair
Viale della Fiera, 20
40127 Bologna, Italy
www.bolognachildrensbookfair.com
bookfair@bolognafiere.it
illustratori@bolognafiere.it

波隆那國際插畫展
年度插畫作品 **2020**

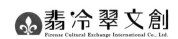
翡冷翠文創
Firenze Cultural Exchange International Co., Ltd.

目次
CONTENTS

您的書《拳擊手》（*The Boxer*）獲頒布拉迪斯國際插畫雙年展（Biennial of illustration Bratislava）大獎時，得獎理由中強調您使用「文字和圖片讓孩子們熟悉和平文化，同時創造帶有深刻道德信息的動態圖像」。您同意這一點嗎？您是否想透過您的作品提出道德觀點？

哈桑・穆薩維
Hassan Mousavi

波隆那國際插畫展
年度插畫作品2020
封面藝術家

在我看來，儘管與我們所期望的不符，但我們的確生活在一個充滿憤怒、戰爭和不人道關係的世界。不幸的是，科技和人類發展並沒有帶來和平。這本書向孩子們傳達了一個訊息，避免我們對自己的星球所做的一切。生活教會我們許多重要、有效和實用的課程。我試圖以兒童故事的形式講述我在生活中學到的東西。2017年出版的《拳擊手》圍繞和平與團結的概念展開：如何避免破壞和荒蕪，儘量不盲目地追求——訴諸他人的成功。拳擊手是一個普通人，出名、有錢、有成就。他逐漸忘記了人的價值。在他快步走向繁榮的過程中，他停下來思考自己的目標。然後他汲取了教訓，他也試圖教給他的學生：「當你舉起拳頭時，知道拳該打在哪裡很重要。」

作為藝術家和插畫家，你能說出插畫世界中三個影響你作品的內在或外在因素嗎？

2005年是伊朗插畫的黃金時代之一，當我開始從事該領域的職業生涯時，有幾位傑出的人才，例如法爾希德・沙菲伊（Farshid Shafiee）、莫特薩・扎赫迪（Morteza Zahedi）、阿里・布扎里（Ali Boozari）、拉辛・凱里（Rashin Kheyrieh）、阿米爾・沙巴尼普爾（Amir Shabanipour）等等。正如我們現在所知，他們在形成伊朗插畫方面發揮了至關重要的作用。他們的作品對插畫新手產生了影響，尤其是像我這樣透過觀察他們的作品來學習插畫藝術的人而言，沒有任何大師。

然而，當我第一次認識柯薇塔・巴可維斯卡（Květa Pacovská）時，我就深深地被她的個性和作品的魅力所吸引，這些魅力總是傳達出強烈的色彩之美。

其他插畫家，如索爾・斯坦伯格（Saul Steinberg）、布拉德・霍蘭德（Brad Holland）和拉爾夫・斯蒂德曼（Ralph Steadman），也讓我震驚。但如果要我說出最有影響力的一位，我仍然會說是柯薇塔。

拳擊手。取自2017年德國黑蘭提圖書公司（TUTI BOOKS）出版的《拳擊手》。

伊朗畫家和插畫家哈桑・穆薩維，1983年出生在庫姆（Qom）的中產階級家庭。童年時期便開始在父親的金屬加工車間製作東西。不同形狀的小鐵塊是他插畫的第一主題。繪畫和創造拯救世界的超人是他童年的消遣。他沒有按計劃成為一名鐵匠，而是熟悉了平面設計，這為他的生活開闢了新的視角，插畫成為了他的生活重心。他在卡拉季（Karaj）的沙希德・貝赫什提（Shahid Beheshti）大學接受平面設計教育，法爾希德・梅斯蓋理（Farshid Mesghali）、柯薇塔・巴可維斯卡和史提凡・查吾爾（Štěpán Zavřel）等藝術家啟發了他的作品。他為世界各地的多家出版社繪製了40多本兒童讀物插畫，他的作品曾在伊朗、德國、丹麥、日本、捷克、斯洛伐克、義大利和阿拉伯聯合大公國展出。他的插畫入選2013年波隆那童書插畫展。2018年獲得了國際兒童圖書評議會伊朗分會（IBBY-Iran）頒發的榮譽文憑。他創作的《拳擊手》在2018年被列入《白烏鴉》（White Ravens）兒童和青年文學推薦書目，並於2019年獲得了布拉迪斯國際插畫雙年展（Biennial of Illustrations Bratislava）大獎。他用文字和插畫讓孩子們熟悉和平文化，並創建了含有六項深刻道德訊息的動態圖像。

從小您就在父親的金屬加工車間工作。這是否對您成為插畫家產生任何的影響？

當然有影響。我的第一個插畫故事的人物就是螺絲起子套裝組、怪物電鋸、銑床、形狀神秘的破壞剪，以及那些有自己個性和特徵的大小金屬碎片。所以我的第一個故事主要是受到我父親工作車間的啟發。

近年來，在波隆那童書插畫展的入選藝術家中發現令人驚嘆的伊朗插畫家已成為一種常態。您認為這種蓬勃現象與伊朗插畫傳統有什麼關聯嗎？

伊朗的插畫藝術植根於我們的文化。事實上，伊朗繪畫是透過在波斯宮廷中對波斯經典文本——例如《諸王書》（Shahnameh）和《五卷書》（Khamseh）手稿——的插畫而發展起來的。後來1961年成立了諸如兒童和青少年智力發展研究所等組織，引領了當代兒童讀物的發展方向。這種狀態一直持續到1979年（即伊斯蘭革命），將傑出的插畫家介紹給世界，引起了全球的關注。雖然1980～1988年兩伊戰爭及其後果

《聖山》（THE HOLY MOUNTAIN）2010年出版。

《翻越札格羅斯山脈》（OVER THE ZAGROS MOUNTAINS）2015年出版。

減緩了此一進展，但1990年創立的德黑蘭國際插畫雙年展（TIBI）給伊朗插畫帶來了特殊的變化，開始出現製作精美圖畫書的出版社，並成立了伊朗插畫家文化/藝術協會（Cultural / Artistic Society of Iranian Illustrators），使得伊朗插畫家在2000年代嶄露頭角。

　　這段歷史證明，伊朗插畫家富有創造力、積極性、勤奮和天賦。所以他們的書被翻譯成多種語言，他們非凡的作品總是在國際博覽會上脫穎而出。

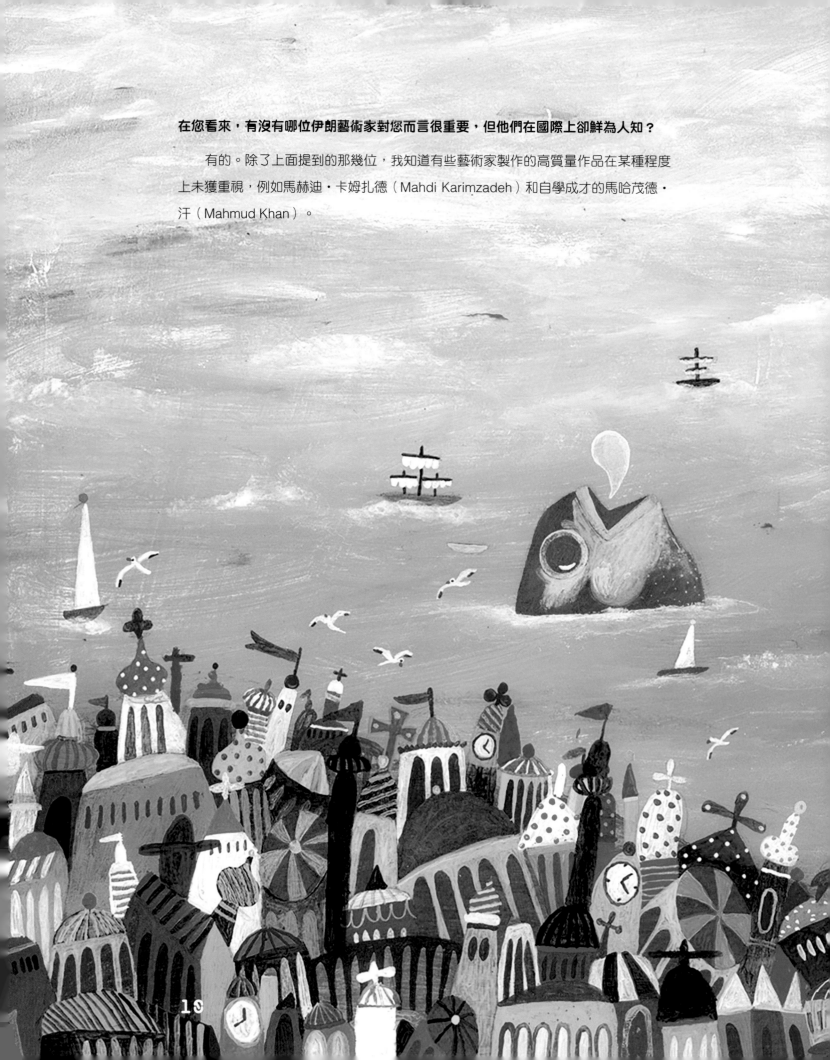

在您看來，有沒有哪位伊朗藝術家對您而言很重要，但他們在國際上卻鮮為人知？

有的。除了上面提到的那幾位，我知道有些藝術家製作的高質量作品在某種程度上未獲重視，例如馬赫迪‧卡姆扎德（Mahdi Karimzadeh）和自學成才的馬哈茂德‧汗（Mahmud Khan）。

您能否進一步說明2020年波隆那國際插畫展年鑑封面插畫的創作過程?請告訴我們您最初的想法,以及在您研究它時它是如何改變的(如果它有改變)、還有您選用的技法、遇到的問題……

　　我為年鑑封面畫的第一張草圖看起來和最終的定稿很相似!當然,我也畫了其他草圖,但我確信我在畫第一張草圖時的靈感是正確的。我選擇在畫布上創作,儘管我的大部分作品都是在木板上畫的。原因有兩個:第一,如果我在木板上畫那麼大的畫,它會很脆弱;其次,考慮到我的想法,畫布提供了一些必要的便利。幸運的是,整個過程都很順利。

　　封面的故事開始於日出和一座具有義大利古典建築標誌的小鎮,一個擁有來自世界各地不同文化的東西方虛構人物的小鎮。

　　他們有的在自己的故事裡自導自演,有的在融為一體的建築中閱讀插畫。這些角色邀請觀眾感受畫面的色彩與肌理,同時尋找和探索其中的意象。

　　這美好的一天以日落和旅行者的回歸而結束。然後隨著第二天的日出,一個新的故事又將形成,開啟了另一趟旅程。

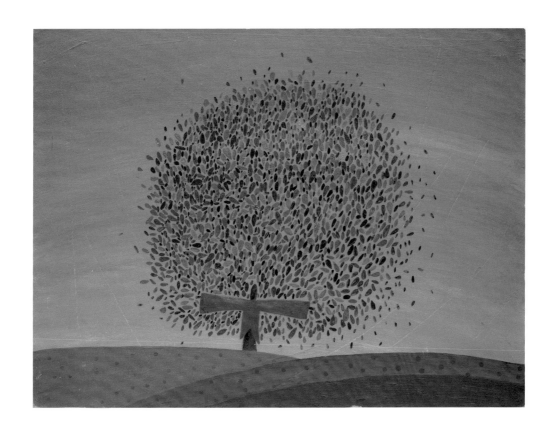

左頁:　〈金色的魚〉取自2017年兒童和青少年智力發展研究所(INSTITUTE FOR THE INTELLECTUAL DEVELOPMENT OF CHILDREN AND YOUNG ADULTS. KANOON)出版的《金色的魚》(THE GOLDEN FISH)。　〈守護者先生〉取自2014年德黑蘭索爾伊·梅爾公司(SORE-YE MEHR)出版的《守護者先生》(MR. GUARDIAN)。

畫幅綿延
波隆那國際插畫展

　　2020年的波隆那國際插畫展，收到來自66個國家與地區
2,574位藝術家的作品，共計12,870幅，由插畫與圖畫書相關領
域的五位權威組成的評審團進行評審：包括兩位在本國享有盛名
的出版商瓦萊麗‧庫薩格（法國）與若月真知子（日本）、國際
知名插畫家羅倫佐‧馬托蒂（義大利）、青少年雜誌的創辦人和
藝術總監凱西‧歐米迪亞斯（英國），與插畫領域學者恩里科‧
弗納羅利（義大利）。

評審團的報告中精彩地敘述了面對如此大量作品的含意，並且追溯從最初的疑慮，到逐漸形成的評選標準，最後經過集體審議，評審團確定了甄選的方向：讓入選作品「代表多種風格、不同文化和地理表現形式，設法傳達當代插畫的多樣性和趨勢，而非朝單一方向發展。」這是一項迫在眉睫的任務：創作一幅盡可能多變且具代表性的綿長壁畫，以體現當今兒童插畫世界所提供的內容。

　　此次評選肯定符合地域和文化多樣性的承諾：因為此次入選的76位藝術家來自24個不同的國家和地區：義大利、法國、韓國、日本、阿根廷、中國、波蘭、西班牙、立陶宛、香港、德國、芬蘭、臺灣、智利、俄羅斯、荷蘭、烏拉圭、伊朗、美國、捷克、瑞士、英國與秘魯。

想要掌握此次入選作品的風格與技術多樣性，您只須仔細閱讀這本年鑑的內頁，即可對其中並存的大量技術、觀點、情感和方法有第一手的印象。在選定的藝術家中，您會發現已經成名的代表畫家，具有紮實的專業背景，但也有非常年輕的藝術家首次在國際舞臺上亮相。因為評審團的任務是把焦點放在最優秀的藝術家身上，最重要的是「發現年輕藝術家的潛力，也許是剛從學校畢業，但還需要時間來成熟」，而此項展覽的工作之一就是要展現這些人才的價值，提升他們的國際知名度。入選者不僅能獲得波隆那童書展中重要童書業者的關注，還可透過在世界各地巡迴展，與這本年鑑各語文版的發行，吸引全球的目光。

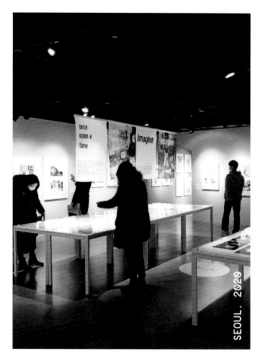

波隆那國際插畫展是一片沃土，在不斷的發展中產生了一系列的創意計畫。在這裡，我們想推舉其中兩項：首先是波隆那SM國際插畫家大獎（International Award for Illustration of BCBF and Fundación SM），現在已經是第十屆了。該獎項針對已入選當年波隆那國際插畫展的35歲以下藝術家，由國際知名插畫家評審團評選出的獲勝者，將獲得15,000美元的獎金，旨在為一年的創作提供資源，插畫專輯將由西班牙出版社SM在全球市場上出版和發行。2019年獲獎者莎拉·馬澤蒂（Sarah Mazzetti）的插畫專輯《露西拉》（*Lucilla*）已於2020年6月出版。

我們想推舉的第二項計畫是「波隆那童書展視覺識別工作室」（BCBF Visual Identity Workshop），該計畫從2017年開始，BCBF從波隆那國際插畫展的眾多人才中選出一位年輕藝術家，讓他在奇亞設計實驗室（Chialab）的創意指導下，構建下一屆書展的視覺識別系統。奇亞設計實驗室自2009年起，就開始為BCBF設計每年的視覺識別，今年，該實驗室的合作對象是入圍2019年插畫展的立陶宛插畫家拉莎·揚休斯凱特（Rasa Jančiauskaitė）。

在「波隆那SM國際插畫家大獎」與「波隆那童書展視覺識別工作室」兩項計畫中所製作插畫的原件，將在波隆那童書展與之後的波隆那國際插畫展世界巡展中以個展形式展出。

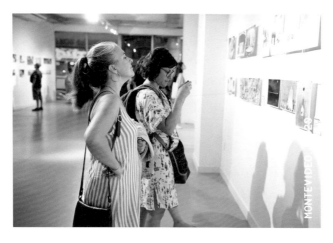

波隆那國際插畫展
世界巡迴展

　　波隆那童書展中的國際插畫展是世界上獨一無二的活動亮點，不僅是一個非常活躍的版權市場，而且還是一個充滿活力的創意工作室，更是一個展示兒童插畫領域最新流行趨勢的國際舞臺。

　　在波隆那童書展之後，波隆那國際插畫展將進行兩年多的巡迴展，為入選的插畫家提供真正的全球知名度。

　　這些站點包括日本、韓國、中國與臺灣，並且不定期增加其他地區，例如2019年波隆那國際插畫展世界巡迴展中的阿根廷和烏拉圭。

　　基於與JBBY（國際兒童圖書評議會日本分會）三十多年的情誼，波隆那國際插畫展世界巡迴展已成為日本的傳統約會，受到行業專業人士、家庭親子與學校團體的熱切期待。

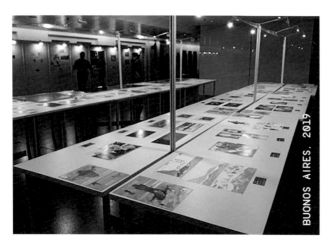

以下是2020年波隆那國際插畫展世界巡迴展日本站的照片：

兵庫縣

西宮市大谷紀念美術館

2020年7月4日至8月16日

東京

板橋區立美術館

2020年8月22日至9月27日

三重縣

四日市市立博物館

2020年10月3日至11月1日

石川縣

石川縣七尾美術館

2020年11月6日至12月13日

群馬縣

太田市美術館和圖書館

2020年12月19日至2021年1月24日

離開日本後，2020年波隆那國際插畫展世界巡迴展將陸續在韓國首爾、中國的北京、成都、上海、西安、深圳、濟南六座城市與臺灣的台北展開世界巡迴展之旅。

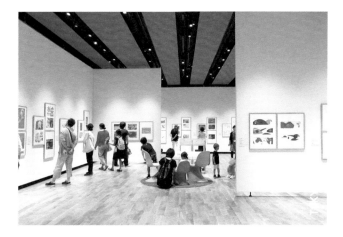

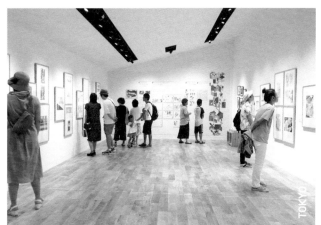

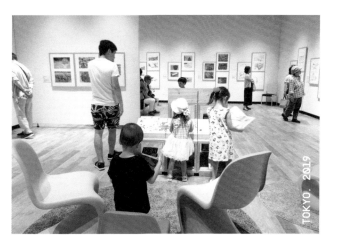

讓兒童夢想成真

2020年波隆那童書展
視覺識別

從2017年起，「波隆那童書展視覺識別工作室」每年會從插畫展眾多人才中挑選出一位年輕藝術家，委託他在奇亞設計實驗室的創意指導下，負責構建下一屆書展的視覺識別。這是一個密集的協同設計實驗室，從春季開始，秋季首次公開亮相。

繼義大利的丹尼爾・卡斯特拉諾（Daniele Castellano）、法國的克洛伊・阿爾梅拉斯（Chloé Alméras）和俄羅斯的瑪莎・蒂托娃（Masha Titova）之後，第四屆「視覺識別工作室」的主角是入圍2019年插畫展的立陶宛插畫家拉莎・揚休斯凱特。

圖像化、原始、單色、象徵性（icastic、primordial、monochromatic、symbolic）是總結2020年波隆那童書展視覺識別的四個詞，書展是一個聚集地，一個想法的孵化器，促進分享與交流，激發創作的生命力。

拉莎・揚休斯凱特透過雞蛋的理念來解釋這些詞：賦予生命、破殼而出、誕生、哺育、孵化，回到最初的起點，回歸原始，沒有任何附加物，沒有色彩。繪畫是原始時刻，其分享可以創造新世界，並帶有微妙的諷刺意味：「讓兒童夢想成真。」

奇亞設計實驗室是一家設計工作室，致力於紙上、空間和屏幕上的訊息可視化，為委託者創建視覺識別、工具和流程，為數位出版設計、開發出版與閱讀系統，該工作室願意透過教學分享其經驗。（chialab.it）

拉莎・揚休斯凱特，1991年出生於立陶宛，畢業於維爾紐斯藝術學院（Vilnius Academy of Arts）平面設計和視覺傳達設計系。曾參加烏爾比諾工藝美術高等學院（Istituto Superiore per le Industrie Artistiche di Urbino）和巴黎藝術與印刷工業研究所（L'école Estienne）的伊拉斯謨計劃（Erasmus program交換學生）。目前擔任平面設計師、自由插畫師和平面設計教師，同時專注於個人研究的插畫項目與兒少圖畫書相關的工作。她的作品包括：《無字書的跡象》（*Signs of Silence Book*, Warsaw, 2016）、《給小孩的小詩》（*Small Poems For Little Ones*, Vilnius, 2018）、《用手語說出來》（*Say It in Sign Language*, Warsaw, 2019）。

19

評審團報告

參加波隆那國際插畫展的評審團，就像置身於一部科幻電影中，一群具有不同專業知識和背景的科學家被關在一個與世隔絕的秘密實驗室裡，只有三天時間找到一種對抗致命的外星微生物的解藥，避免一場地球災難。

正是懷著這樣的想法，每位評審委員在進入巨大的展館（實驗庫房）時，都會受到仙女座菌株（Andromeda Strain，科幻小說改拍成第44屆奧斯卡最佳藝術指導獎的《人間大浩劫》）的影響，庫房中有2020年參展候選者的2,574份檔案，這些檔案按類型、國籍和類別細分，總共超過12,870幅插畫。放眼望去的景象令人怵目驚心，顯示擺在面前的任務無比艱鉅。

儘管如此，從第一天開始，評審團就表現得很平靜，大膽而略帶魯莽，決心迎接並克服波隆那童書展對五位「行業專業人士」提出的挑戰：兩位傑出的出版商、一位世界著名的插畫家、一位兒童雜誌的編輯和一位專注於該領域的學院院長。這是一支由法國、日本、英國和義大利組成的混合團隊。

第一天，經過篩選作業流程的說明後，評審小組開始獨自瀏覽數千幅作品，用彩色貼紙標記出自己的首選，從中選出75～80名候選人。評審委員之間無聲的眼神交流，對其他評委選擇的短暫一瞥，還有個人評估標準的緩慢定義，所有這些都逐漸導致第一輪不可避免的淘汰過程。

到了第二天，海量的插畫作品依舊是無邊無際，彩色貼紙形成的旗海也成倍增加，但每位評審委員仍有大量的貼紙可以表達自己的喜好。討論階段開始了，評審團委員們沿著貼滿彩色貼紙的桌子緩慢地巡遊，徘徊在那些至少收到一張彩色貼紙的作品上。五位評委開始介紹自己所選作品的優點，比較彼此對作品的印象，解釋他們的評選標準，漸進式的篩選將決定哪些藝術家最終進入展覽目錄。

某些篩選標準是一致的：我們不只是在尋找美麗的圖像（儘管符合審美標準是基本要求），而是尋找能夠總結創作者整體理念、定義一種風格、傳遞生命能量的作品，同時兼具深刻的敘事技巧。作品似乎並不局限於參選時提交的五幅插畫，而是顯示進一步發展的可能性。在此過程中制定的其他共同原則，必須代表多種風格、不同的文化和地理表現形式，而不是朝著單一方向發展，必須設法傳達當代的多樣性和趨勢，發現年輕藝術家的潛力，也許是剛從學校畢業，但仍需要時間來成熟。

正是在這個階段,從嚴肅的暗示到有趣的俏皮話,從激烈的辯論到釋放的笑聲,五位評審委員變成了緊密結合的小組。

第三天是最後的決選,僵持不下的初選必須達成共識,不再激烈地堅持某件作品「必須保留」,而另一件作品「必須排除」。這是一個微調的日子,強調插畫作品對兒童文學的關注,圖像需要有效的敘事節奏、穩定的構圖,同時符合圖畫書的概念。

這一天,評審團終於將自己對當代插畫的看法具體化,選出了76位藝術家的各5幅插畫,他們與其他人分享觀點,並未固執己見。

接下來您可以欣賞本書後面的插畫,它們是評審團在巨大展館(實驗庫房)中發掘的最優秀作品。祝您觀賞愉快!

瓦萊麗・庫薩格：在獲得巴黎楠泰爾大學（Université Paris Nanterre）法學學位，並在巴黎第十三大學（Université Paris XIII）接受出版培訓後，瓦萊麗・庫薩格於1992年開始在伽利瑪青年出版社（Gallimard Jeunesse）擔任圖書推廣員，隨後轉到巴亞德出版社（Bayard Éditions），從事商業傳播方面的工作。1998年，她幫助成立了蒂埃里・馬格尼爾出版社（Éditions Thierry Magnier），在那裡她參與了13年的圖畫書出版工作。2013年，憑藉二十年的出版經驗，瓦萊麗決定創辦自己的童書出版社紅螞蟻（Les Fourmis Rouges）。今天，紅螞蟻出版社擁有90多本圖畫書，其中許多被翻譯成多種語言，並獲得了無數文學獎項，在兒童出版界站穩了腳跟。2016 年，瓦萊麗還成為克萊蒙-奧弗涅大學（Université Clermont Auvergne）碩士出版課程的副教授。

恩里科・弗納羅利：是波隆那美術學院院長，也是藝術教育與教學部主任。多年來，他一直關注大眾媒體和兒童文學。作為眾多漫畫刊物的經理人，他擔任帕尼尼漫畫公司（Panini Comics）的顧問，為義大利《共和報》（La Repubblica）出版的《漫畫經典》（I Classici del Fumetto）和《漫畫經典-黃金系列》（I Classici del Fumetto–Serie Oro）提供諮詢服務。他寫了許多關於漫畫、傳播和文化研究的論文與編目概述。自2006年以來，恩里科策劃了由納塔利諾・薩佩尼奧（Natalino Sapegno）基金會贊助的「馬菲利卡流行文學日」（Giornata Mafrica）活動。

羅倫佐・馬托蒂：在威尼斯大學學習建築，並在1970年代開始了他的漫畫家生涯。經常光顧波隆那漫畫家的激動場合，他與其他藝術家一起創辦了《勝牌》（Valvoline）雜誌（1983），並於次年出版了他的著作《火》（Fires），這部作品讓他的風格極具表現力和令人回味，獲得國際的讚譽。1988年永久移居巴黎，羅倫佐成為國際插畫界的一員，探索漫畫以外的藝術表現形式，但他仍將繼續創作漫畫。在眾多出版物中，我們發現《昏沉地帶》（La zona fatua, 1998）、《窗外的男人》（L'Uomo alla Finestra, 1992）、《卡波托之旅》（Le Voyage de Caboto, 1993）和《恥辱》（Stigmates, 1994）。除了與《紐約客》（The New Yorker）、《柯夢波丹》（Cosmopolitan）、《世界報》（Le Monde）、《南德意志報》（Süddeutsche Zeitung）、義大利《晚郵報》（Il Corriere della Sera）和《共和報》等報紙合作外，羅倫佐還接受了視覺傳播領域的委託，對電影語言特別感興趣。2004年，繼兒童動畫《歐金尼奧是皮諾丘》（Eugenio é Pinocchio）之後，他為米開朗基羅・安東尼奧尼（Michelangelo Antonioni）、史蒂文・索德伯格（Steven Soderbergh）和王家衛執導的電影系列《愛神》創作插畫，2008年，他還參與製作集體動畫《黑暗的恐懼》（Peur(s) du noir）。他最近參與編劇的動畫故事片《熊對西西里島的著名入侵》（The Bears Famous Invasion of Sicily），由法國前線製片公司（Prima Linea Productions）、百代電影公司（Pathé）、法蘭西三影院公司（France 3 Cinéma）和義大利靛藍影片公司（Indigo Film）聯合製作，獲得甘基金會（Gan Foundation）2016年電影特別獎，並在2019年戛納電影節（Cannes Film Festival）上放映。

凱西・歐米迪亞斯：是風衣工作室（Studio Anorak）的創意總監和創始人，出版了《兒童開心Anorak雜誌》（Happy Mags for Kids, Anorak）和《點雜誌》（DOT）。2006年，鑒於找不到一本具有教育意義和收藏價值的有趣雜誌與兒子一起閱讀，於是自己推出了享譽國際的《兒童開心Anorak雜誌》。風衣工作室後來又成立提供「家庭關懷」服務的代理公司，為愛彼迎（Airbnb）、海恩斯莫里斯服飾（H&M）和波特默爾（PotterMore）等品牌製作宣傳片。

若月真知子：出生於京都，曾在同志社大學（Doshisha University）學習美學和藝術。1983年，創立了青銅出版公司（株式会社ブロンズ新社），擔任總裁兼總編輯，最初主要出版文字作品和評論文章。1990年，出版了第一本兒童繪本《五味太郎的塗鴉書－五味太郎50%》。這本書目前已被翻譯成18種不同的語言。真知子於1993年首次參觀波隆那童書展，這是一次大開眼界的重要經歷。世界各地出版的繪本種類繁多，出版商努力將文學與藝術結合，以當地文化和歷史為基礎的藝術表現形式，努力為兒童製作書籍，令她目瞪口呆。從那時起，她每年都會以青銅出版公司的名義參加波隆那童書展，如今已是第十八年了。2016年，青銅出版公司在「波隆那年度最佳童書出版社獎」中被提名為亞洲最佳出版商，所出版之吉竹伸介的《脫下來下來啦》（ぬぎぬぎないない）也在2017年獲得波隆那拉加茲獎（Bologna Ragazzi Award）虛構類的特別提名。

2020 BOLOGNA ILLUSTRATORS EXHIBITION

出版說明：

正如展覽規則中所述，每位插畫家向評審團提交一系列五幅插畫，理想情況下它們構成了一個故事。在某些情況下，我們決定僅複製部分插畫，以突出評審團在每位藝術家的作品中看到的優勢，但我們也決定保留所展示插畫標題中的原有編號。若沒有明確說明，這些作品插畫家以前沒有在其他地方發表過。

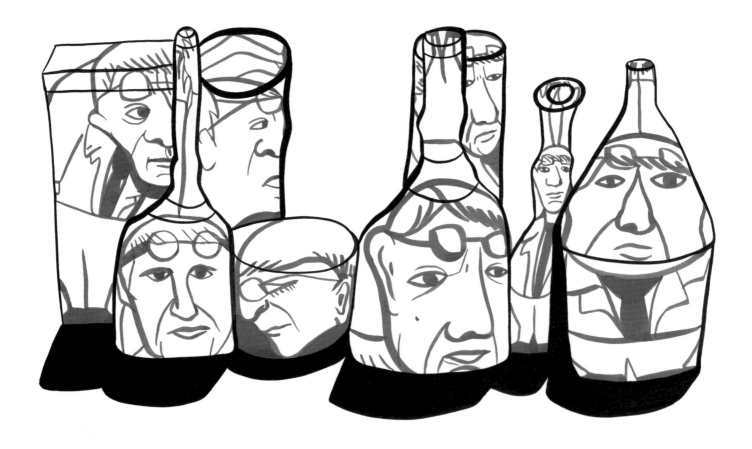

5

 "COLUI CHE SONO." ILMIOLIBRO SELF PUBLISHING. 2016
"DOMANI VIENE DA IERI." FAUSTO LUPETTI EDITORE. BOLOGNA. 2015

費德里卡・阿格利埃蒂 Federica Aglietti
BEHANCE.NET/EF94

《莫蘭迪和我》（*Io e Giorgio Morandi*，自畫像，2018）

墨水・虛構類

義大利・巴尼奧-阿里波利（Bagno a Ripoli），1994-9-2

federicaaglietti@gmail.com • 0039 3311089658

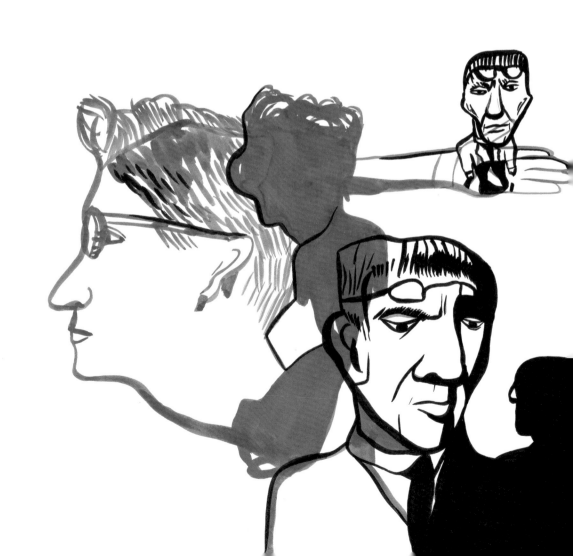

3

4

"UN QUADRATO / A SQUARE." CORRAINI EDIZIONI. MANTOVA. 2017
"UN MINUTO / ONE MINUTE." CORRAINI EDIZIONI. MANTOVA. 2016

安沼玟
JADEINAPOND.COM

《方形的夢》（*Square's Dream*）‧鉛筆、壓克力、數位媒材‧虛構類

Changbi Publishers出版，京畿道，2020，ISBN 9788936447571

韓國‧首爾，1981-2-7

mojo81@naver.com ‧ **0082 1068295808**

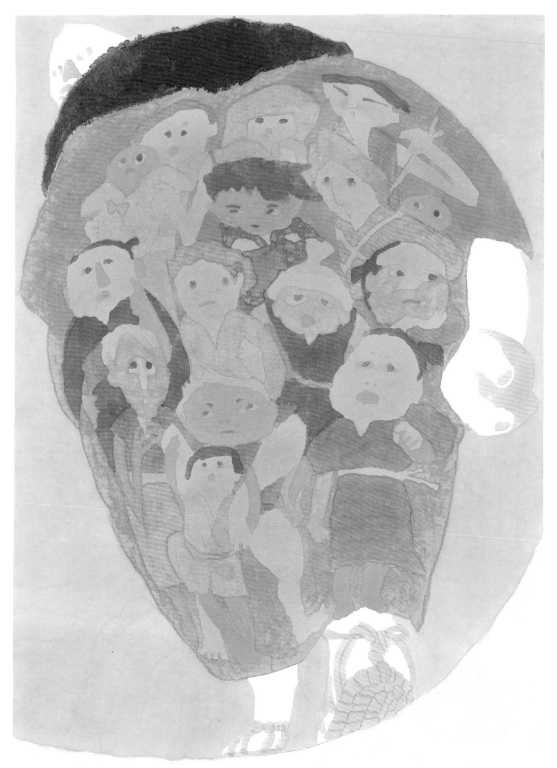

佐藤晶子 Akikoya

AKIKOYA.WIXSITE.COM/AKIKOYA#

《遠野物語》（*The Legends of Tōno*）
馬克筆、彩墨、蘸水筆、毛筆・虛構類

日本・福島，1975-11-26
yhirj784@yahoo.co.jp • 0081 08056800650

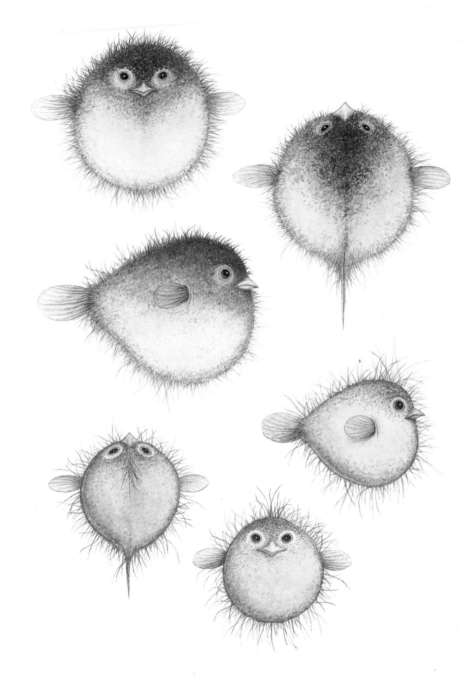

1

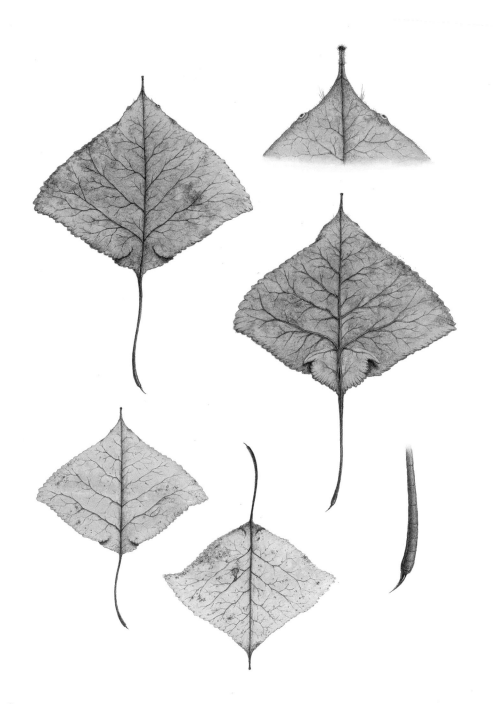

阿萊西奧・阿爾西尼 Alessio Alcini
BEHANCE.NET/PAPEKKIO260761

《動物界的最新發現》（*Ultime scoperte nel mondo animale*）
鉛筆、水彩・非虛構類

義大利・朱利亞諾瓦（Giulianova），1993-5-20
papecchio@gmail.com・0039 3663897130

辛西婭・阿隆索 Cynthia Alonso
CYNTHIA-ALONSO.COM

《不安分》（*Inquieta*）・混合媒材・虛構類

Savanna Books出版，巴塞隆納（Barcelona）

ISBN卡斯蒂利亞語 9788494965470

ISBN 加泰羅尼亞語 9788494965487

阿根廷・布宜諾斯艾利斯（Buenos Aires），1987-7-26

hola@cynthia-alonso.com • 0049 17674351187

"RATÓN DE BIBLIOTECA / THE READER." PERIPLO EDICIONES. BUENOS AIRES. 2018
/ INTERLINK BOOKS. NORTHAMPTON. 2019
"UNDER THE CANOPY." FLYING EYE BOOKS. LONDON. 2018
"AQUÁRIO." ORFEU NEGRO. LISBOA. 2017 / CHRONICLE BOOKS. SAN FRANCISCO. 2018

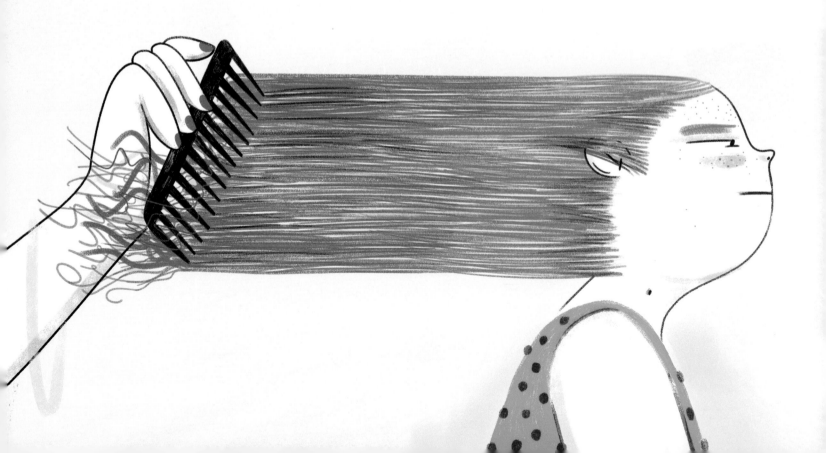

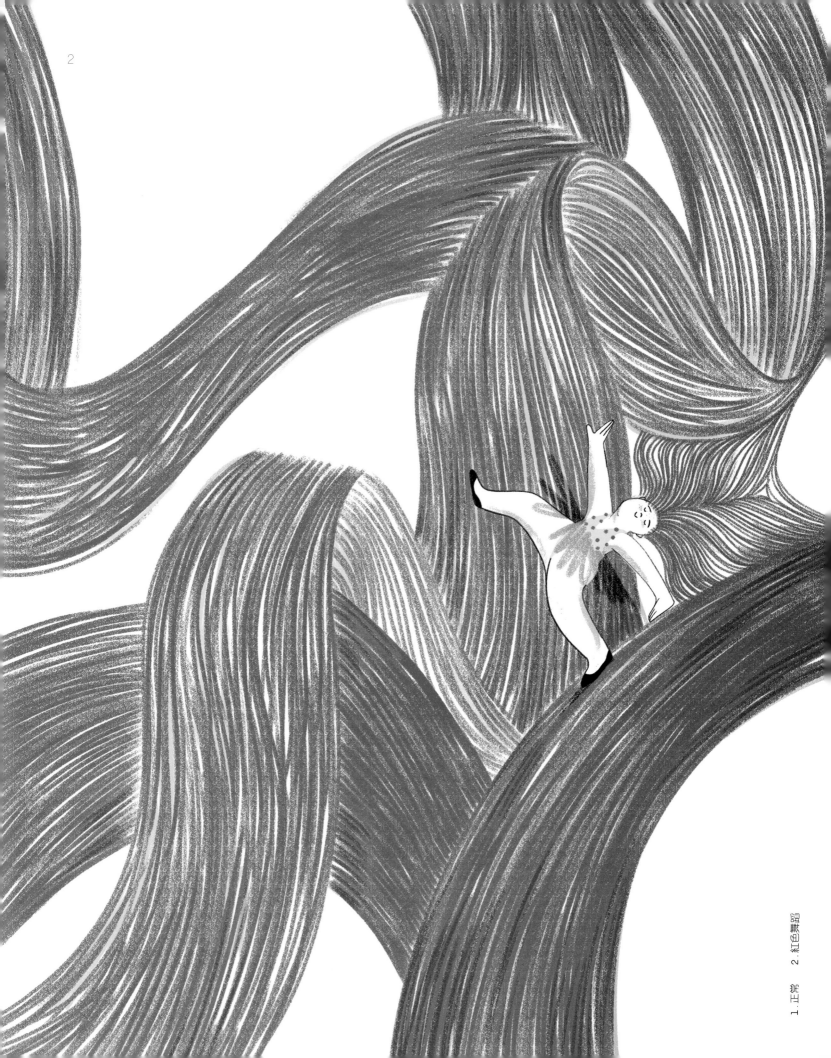

1

"SULLA VITA DEI LEMURI - BREVE TRATTATO DI STORIA NATURALE."
CORRAINI EDIZIONI. MANTOVA. 2020
"LA MIA SERA." EINAUDI RAGAZZI. SAN DORLIGO DELLA VALLE. 2020
"A CANÇÃO DO JARDINEIRO LOUCO." BRUAÀ. FIGUEIRA DA FOZ. 2019
"CONTAR." A BUEN PASO. BARCELONA. 2019
"PAROLA DI ASTRONAUTA." LAPIS EDIZIONI. ROMA. 2019
"ANIMALI IN CITTÀ." LAPIS EDIZIONI. ROMA. 2019
"L'ARRIVO DI SANTA LUCIA." CORRAINI EDIZIONI. MANTOVA. 2018
"STORIA DEL MEDITERRANEO IN 20 OGGETTI." EDITORI LATERZA. BARI. 2018
"ALTRI FILI INVISIBILI DELLA NATURA." LAPIS EDIZIONI. ROMA. 2018
"BLANCO COMO NIEVE / BLANC COM LA NEU." A BUEN PASO. BARCELONA. 2018
"IL NONNO BUGIARDO." CAMELOZAMPA. MONSELICE. 2018
"L'ENTRATA DI CRISTO A BRUXELLES / CHRIST'S ENTRY INTO BRUSSELS."
CORRAINI EDIZIONI. MANTOVA. 2017
"ELEFANTASY." LA NUOVA FRONTIERA EDITORE. ROMA. 2017
"PIANTE E ANIMALI TERRIBILI." LAPIS EDIZIONI. ROMA. 2017
"UN LIBRO SULLE BALENE / A BOOK ABOUT WHALES." CORRAINI EDIZIONI. MANTOVA. 2016
"LA ZUPPA DELL'ORCO." BIANCOENERO EDIZIONI. ROMA. 2016
"QUESTO È UN ALCE / IS THIS A MOOSE?." CORRAINI EDIZIONI. MANTOVA. 2015

安德烈亞．安蒂諾里 Andrea Antinori
ANDREANTINORI.COM

《偉大的戰役》（*The Great Battle*）．混合媒材．虛構類
Corraini Edizioni出版，曼托瓦（Mantua），2019，ISBN 9788875707675
義大利．雷卡納蒂（Recanati），1992-3-17
andreantinori1@gmail.com．0039 3472391241

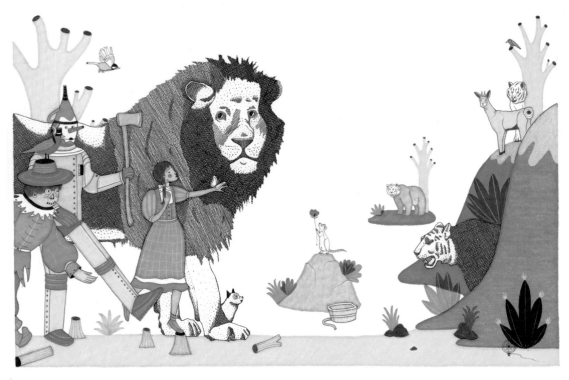

1

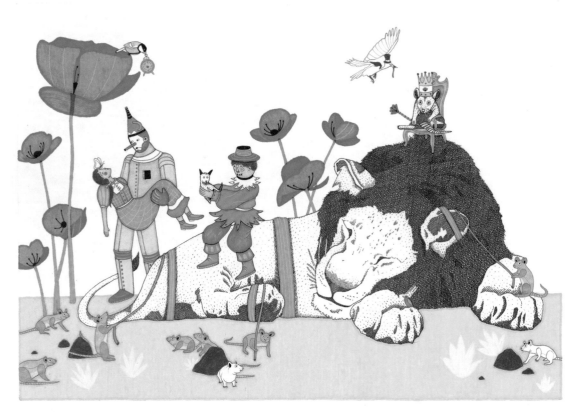

3

邁克爾 · 巴德吉亞 Michael Bardeggia
INSTAGRAM.COM/M.BARDEGGIA11

《綠野仙蹤》（*Il Meraviglioso Mago di Oz*）
鉛筆、水彩 · 非虛構類
義大利 · 朱利亞諾瓦（Giulianova），1993-5-20
papecchio@gmail.com • 0039 3663897130

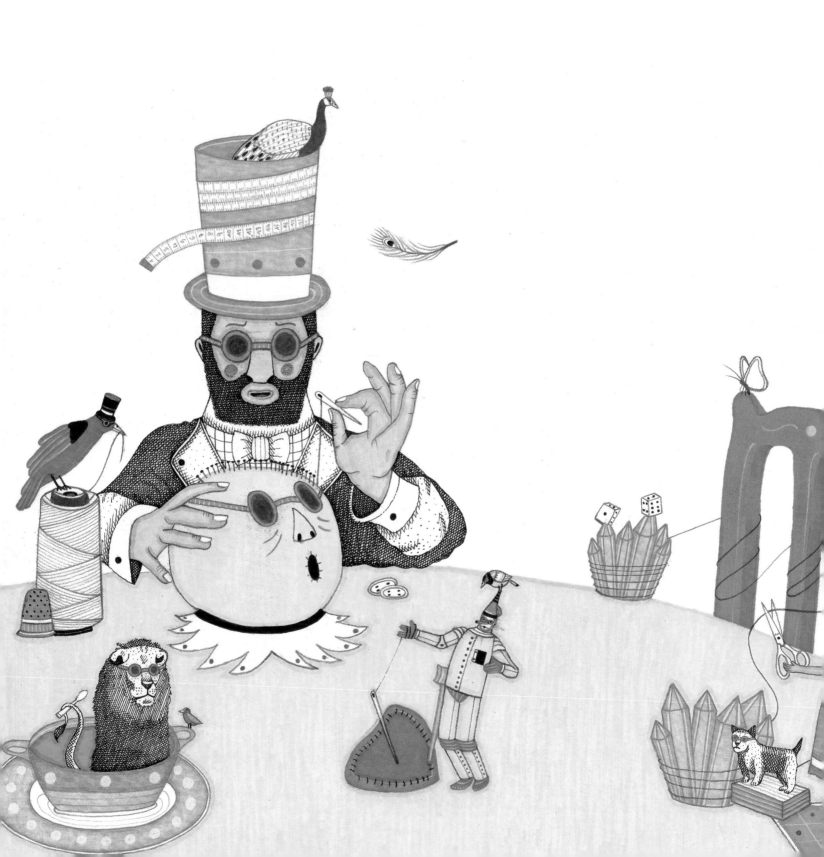

3

"LA BELLA RESISTENZA." FELTRINELLI. MILANO. 2019
"VOYAGE AU CENTRE DE LA TERRE." LA PATESQUE. MONTRÉAL. 2018
"BEOWULF." ELI. LORETO. 2018
"FLEUVES." AMATERRA. LYON. 2016
"LA DIVINA COMMEDIA." LA NUOVA FRONTIERA JUNIOR. ROMA. 2015

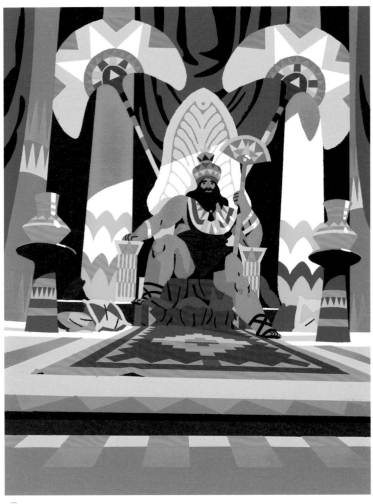

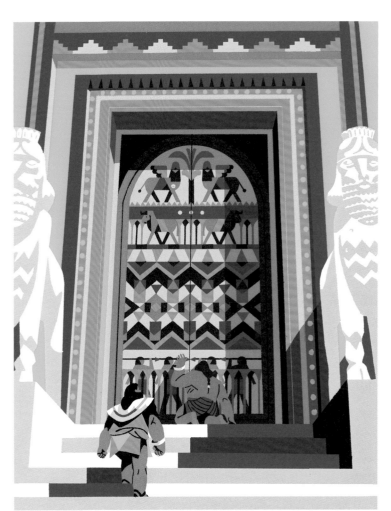

2

4

馬泰奧・博爾頓 Matteo Berton
MATTEOBERTON.COM

《吉爾伽美什與永生的秘密》（*Gilgamesh et le secret de la vie-sans-fin*）

數位媒材・虛構類

Amaterra出版，里昂（Lyon），2018，ISBN 9782368561720

義大利・比薩（Pisa），1988-9-25

matteberton@gmail.com・0039 3465348238

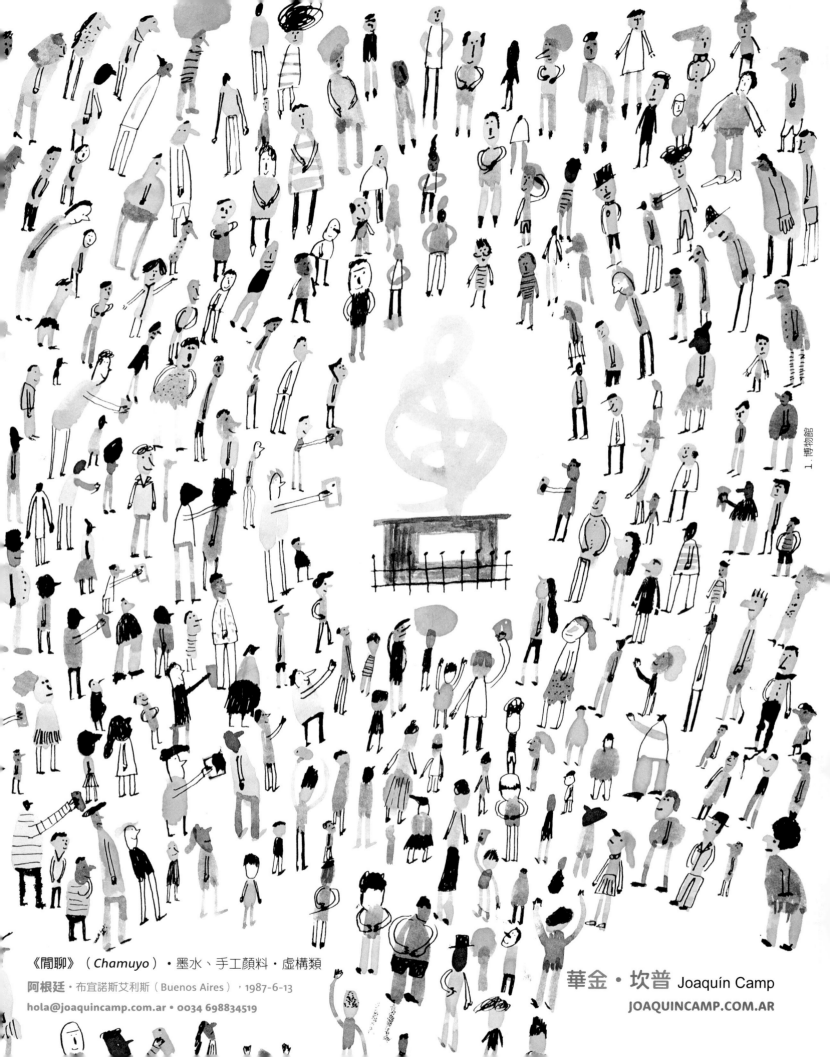

《閒聊》（*Chamuyo*）・墨水、手工顏料・虛構類

阿根廷・布宜諾斯艾利斯（Buenos Aires），1987-6-13

hola@joaquincamp.com.ar・0034 698834519

華金・坎普 Joaquín Camp

JOAQUINCAMP.COM.AR

1．博物館

1

2

波隆那美術學院（ACCADEMIA DI BELLE ARTI DI BOLOGNA）
院長：恩里科・弗納羅利
指導老師：OCTAVIA MONACO

3

5

埃莉薩・卡瓦列雷 Elisa Cavaliere

《醜小鴨：一則現代童話》（*The Ugly Duckling a Modern Tale*）

鉛筆・虛構類

義大利・波隆那，1997-9-30

eli9709paint@gmail.com・0039 3779112697

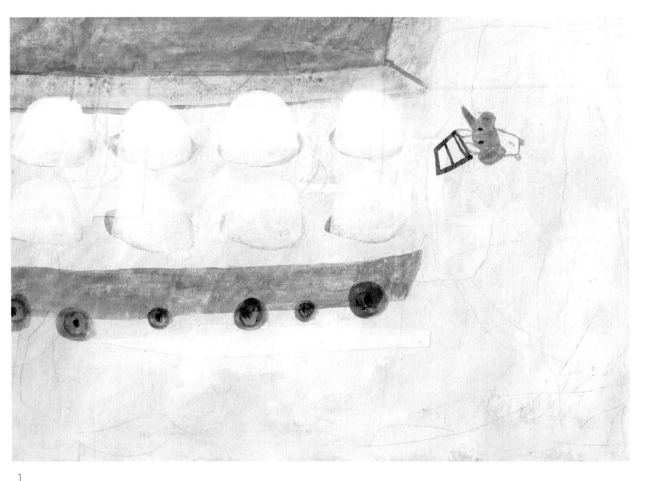

1

5

1.我幫雜貨店老闆把雞蛋送給了雞蛋糕叔叔
2.我在甜品店等了七個禮拜
5.我穿過鱷魚大道，幫快遞員哥哥送了3包裹

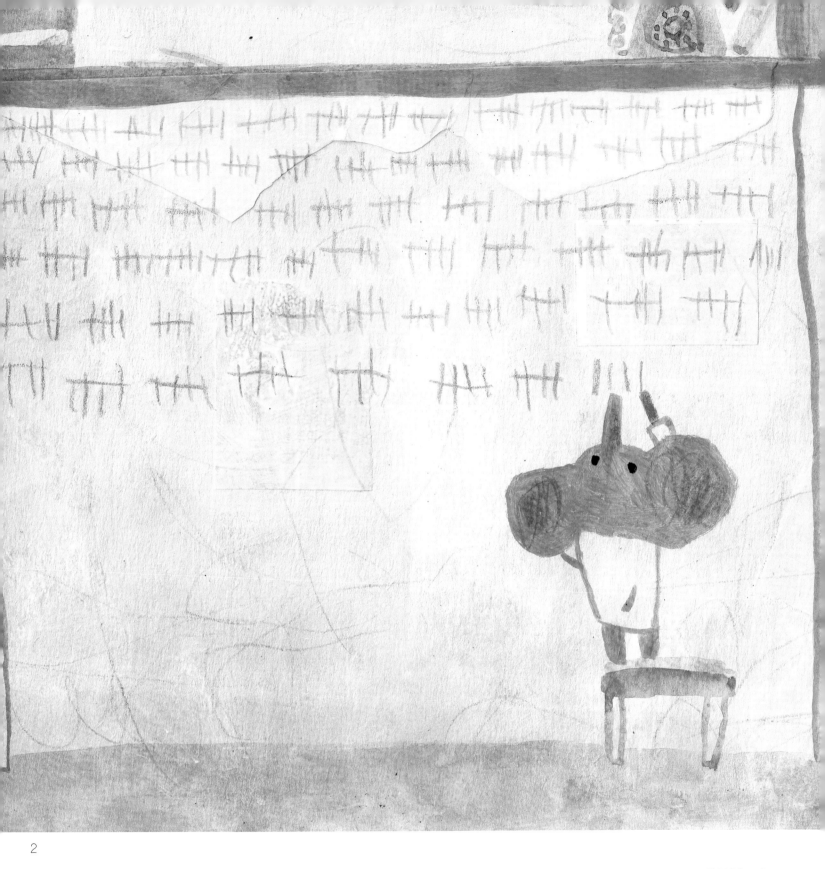

張筱琦

《等媽媽來的時候》（*When I Was Waiting for My Mom to Pick Me Up After School*）

混合媒材・虛構類

東方出版社，臺北，ISBN 9789863383079

臺灣・高雄，1986-10-19

im.hsiaochi@gmail.com • 0088 626950381

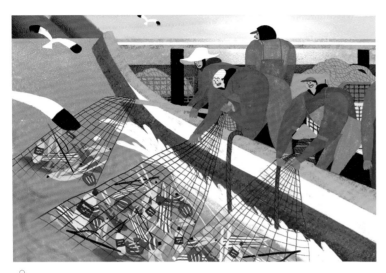

2

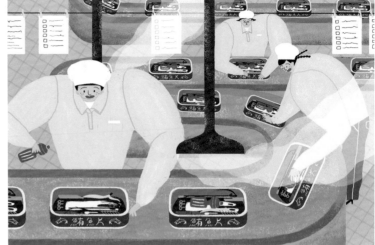

3

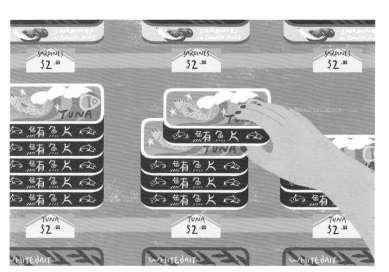

4

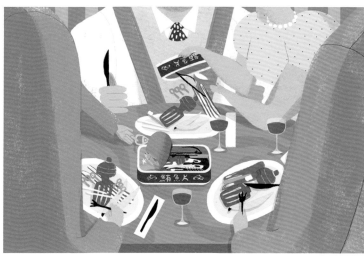

5

2. 漁民打撈上來的是垃圾而不是魚

3. 工人們把垃圾裝進裝魚罐頭

4. 包裝精美的垃圾被送進超市

5. 人們優雅地用刀叉吃著罐頭

陳巧妤

《未來將會怎樣？》（*What Will Happen in the Future?*）

數位媒材・虛構類

臺灣・臺北，1993-8-30

yedda2079@gmail.com・0088 60982368777

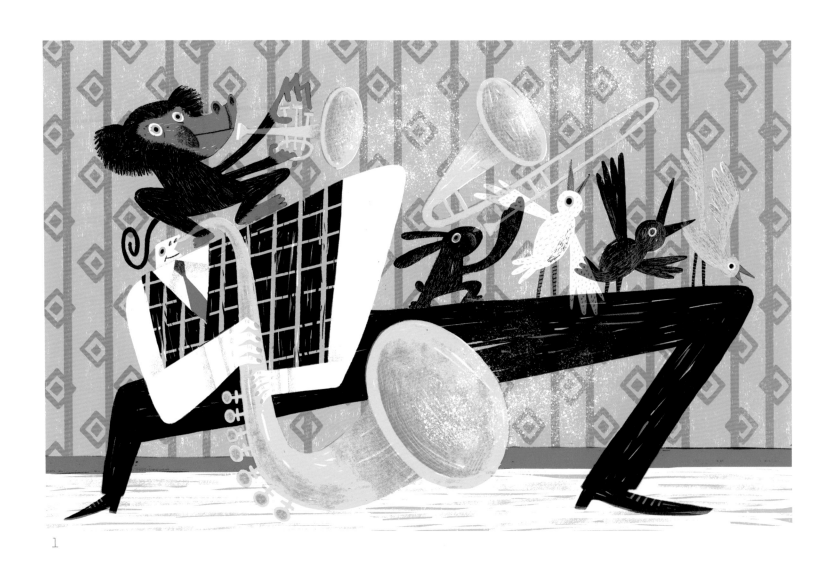

1

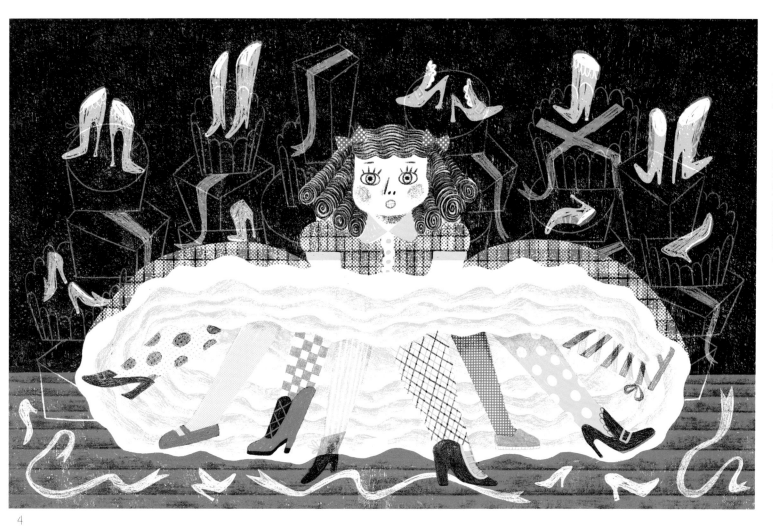

崔丹程
DANICHOI.COM

《馬戲團雜耍怪人的祕密房間》（*Private Rooms of Circus Sideshows Freaks*）

混合媒材、數位媒材・虛構類

韓國・江陵・1994-2-28

danichoiart@gmail.com・0019178411754

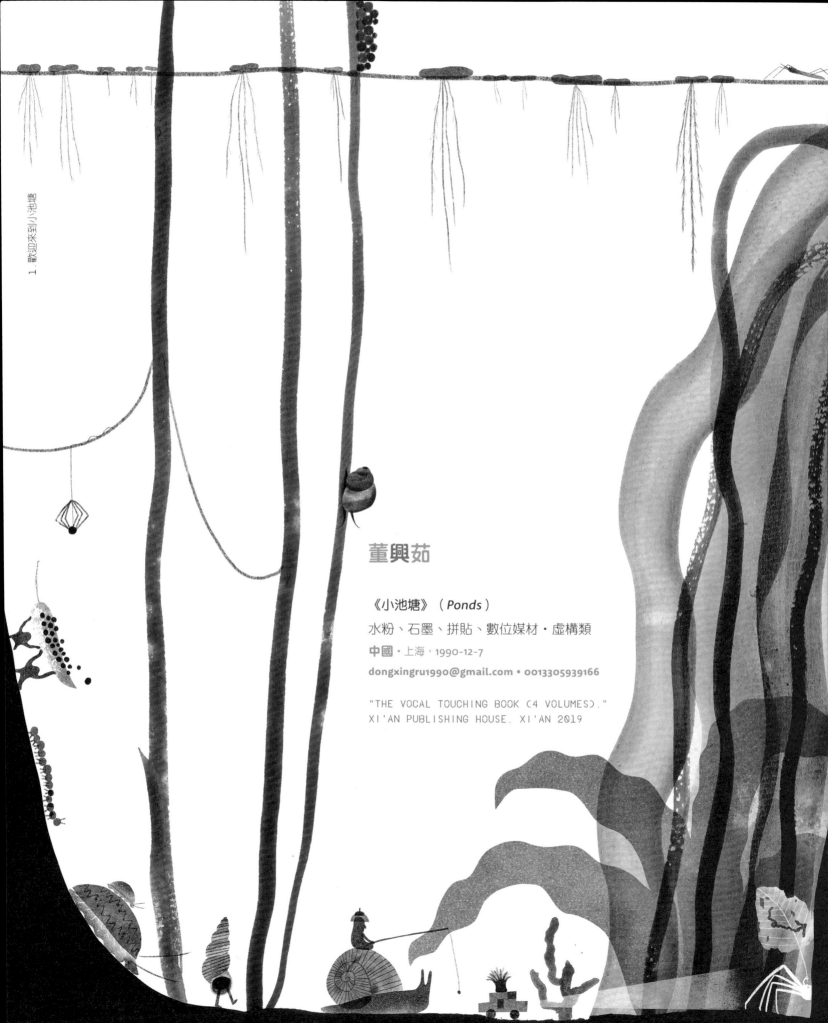

董興茹

《小池塘》（*Ponds*）

水粉、石墨、拼貼、數位媒材・虛構類

中國・上海，1990-12-7

dongxingru1990@gmail.com・0013305939166

"THE VOCAL TOUCHING BOOK (4 VOLUMES)."
XI'AN PUBLISHING HOUSE. XI'AN 2019

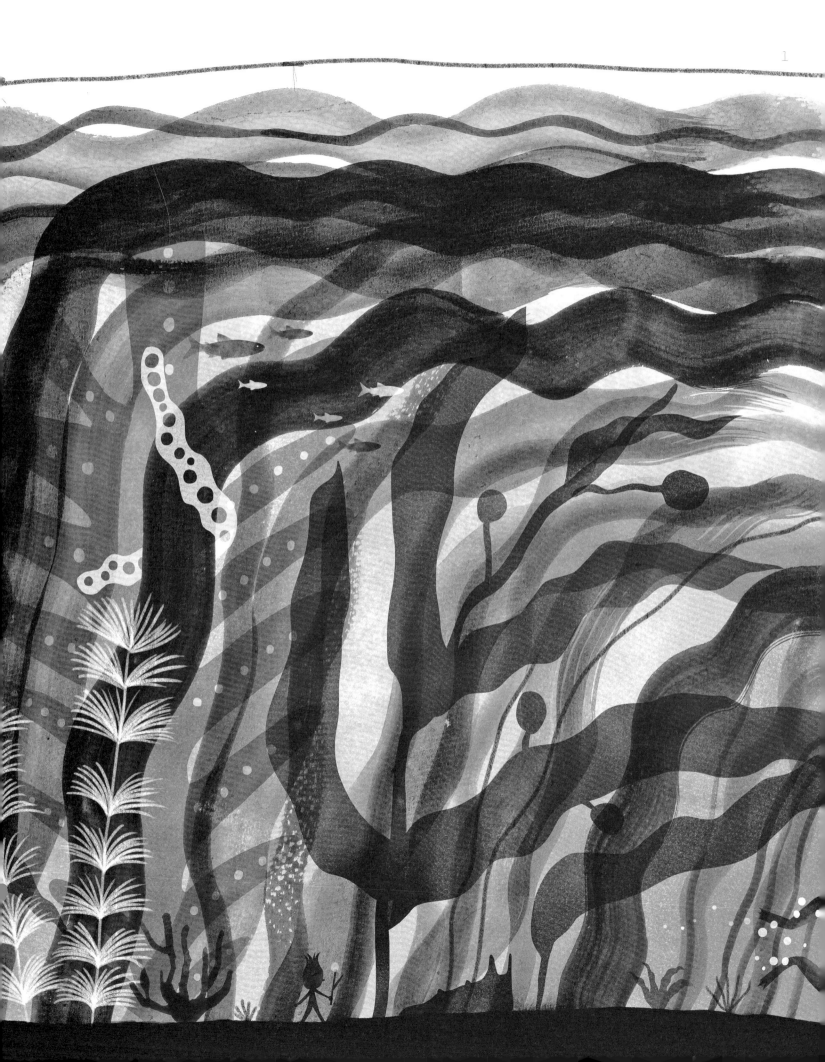

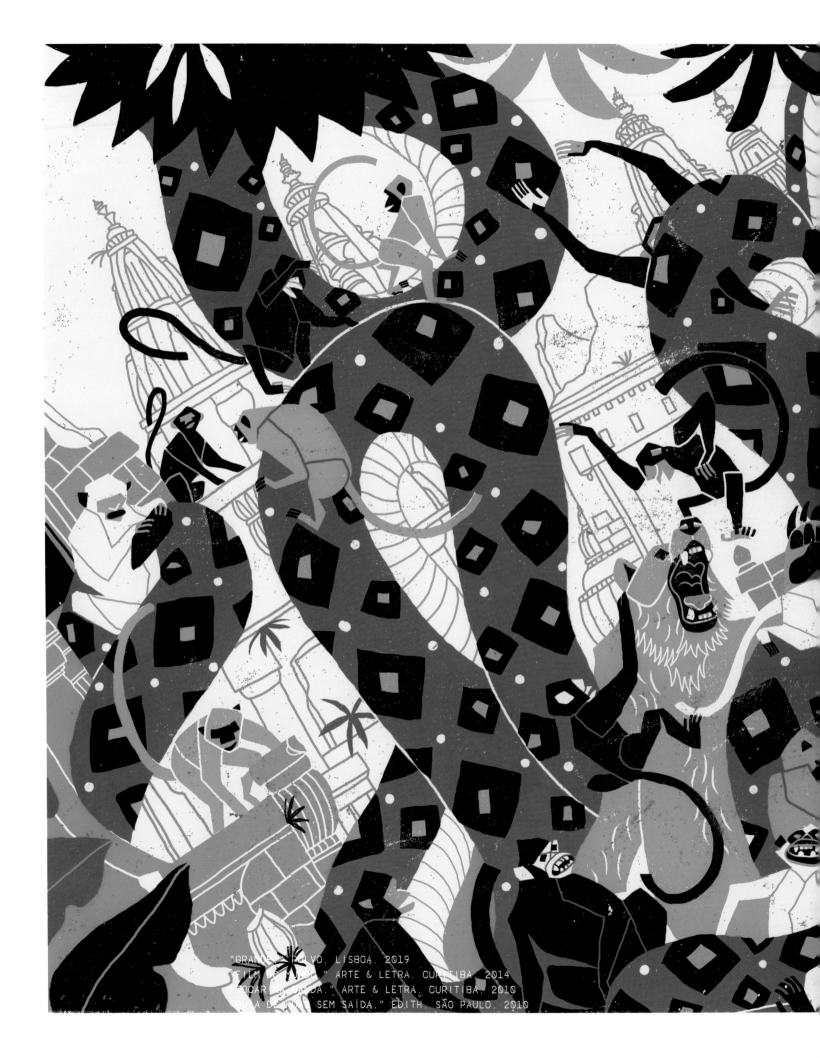

"GRANDE POLVO. LISBOA. 2019
"FILM DO MUNDO." ARTE & LETRA. CURITIBA. 2014
"TOCAR NA SAÍDA." ARTE & LETRA. CURITIBA. 2010
"GUIA DE RUAS SEM SAÍDA." EDITH. SÃO PAULO. 2010

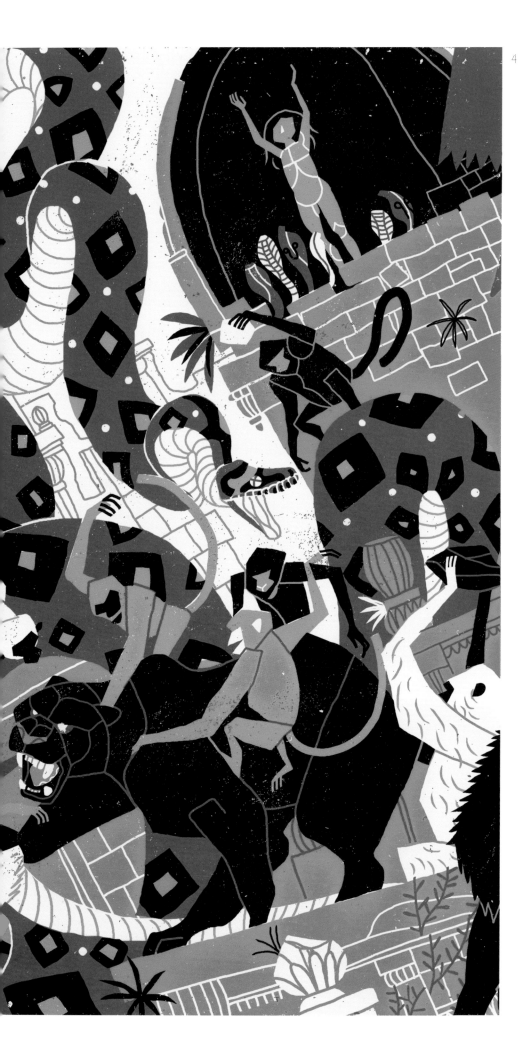

安德烈・杜奇 Andre Ducci
ANDREDUCCI.ART.BR

《叢林之書》（*O Livro da Selva*）
數位媒材・虛構類
Instituto Mojo de Comunicacao
Intercultural 出版社，
聖保羅（São Paulo），2018，ISBN
9788545510802

巴西・庫里蒂巴（Curitiba），1977-10-8
abducci@gmail.com • 0039 3515969287

1

菲利普・焦爾達諾 Philip Giordano
BEHANCE.NET/PHILIPGIORDANO

《同一個星球，同一種命運，漫長的陪伴之旅》（*Same Planet Same Destiny, A Long Journey Together*）
數位媒材・虛構類

義大利・薩沃納（Savona），1980-1-15
sigur451@gmail.com • 0039 019991845

"I ATE SUNSHINE FOR BREAKFAST." FLYING EYE BOOKS. LONDON. 2020
"L'ÉTOILE DE ROBIN." EDITION MILAN. TOULOUSE. 2019
"D'ESTATE, D'INVERNO." TOPIPITTORI. MILANO. 2019
"LES SAISONS." EDITION MILAN. TOULOUSE. 2018
"GRATTACIELA." LA SPIGA. LORETO. 2017
"L'HIRONDELLE QUI VOULAIT VOIR L'HIVER." EDITION MILAN.
TOULOUSE. 2017
"LE PINGOUIN QUI AVAIT FROID." EDITION MILAN. TOULOUSE. 2016
"GALLITO PELÓN." OQO EDITORA. PONTEVEDRA. 2013
"LA PRINCESA NOCHE RESPLANDECIENTE." FUNDACIÓN SM. MADRID. 2011
"CHISSADOVE." ZOOLIBRI. REGGIO EMILIA. 2009

4

"CHANGEONS!." ÉDITIONS LA JOIE DE LIRE. GENÈVE. 2017
"50 KULISSEN 50 FILME." KNESEBECK VERLAG. MÜNCHEN. 2017
"100 FILM. LI RICONOSCERAI TUTTI." FRANCO COSIMO PANINI
EDITORE. MODENA. 2017
"DOUCE FRANCE – CES PAYSAGES QU'ON AIME."
ÉDITIONS MILAN – MILAN ET DEMI. TOULOUSE. 2016
"CENT FILMS: LES RECONNAÎTREZ-VOUS TOUS?."
ÉDITIONS MILAN – MILAN ET DEMI. TOULOUSE. 2016
"50 DÉCORS. 50 FILMS À DEVINER."
ÉDITIONS MILAN – MILAN ET DEMI. TOULOUSE. 2015
"LA FRANCE QUI GUEULE! PORTRAIT D'UNE FRANCE REBELLE."
ÉDITIONS MILAN – MILAN ET DEMI. TOULOUSE. 2015
"LA STORIA DI NABUCCO." EUM EDIZIONI UNIVERSITÀ
DI MACERATA. MACERATA. 2013

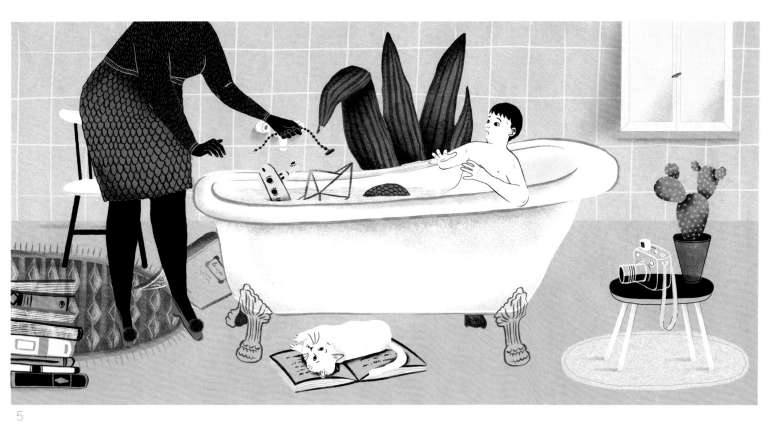

4. 把珍貴的書還給我們

5

弗朗西斯科・朱斯托齊 Francesco Giustozzi
BEHANCE.NET/FRANCESCOGIUSTOZZI

《哈德良與拿破崙的冒險書》（*Hadrien e Napoleon e il libro delle avventure*）

數位媒材・虛構類

Carthusia Edizioni出版，米蘭，即將出版

義大利・馬切拉塔（Macerata），1986-5-18

francesco.giustozzi@hotmail.it ・ 0039 3331385337

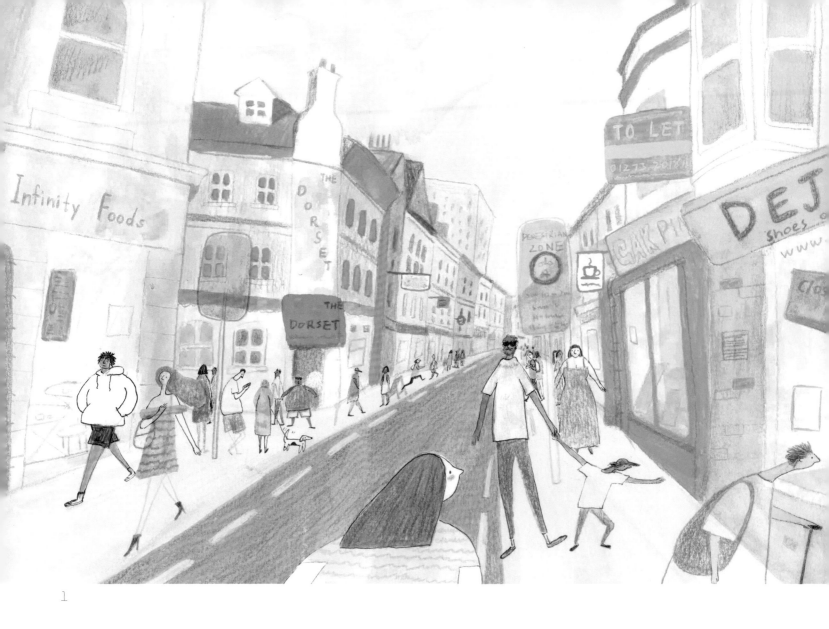

1

安格利亞魯斯金大學（ANGLIA RUSKIN UNIVERSITY）- 劍橋藝術學院
院長：HARRIET RICHE
指導老師：SHELLEY ANN JACKSON

2

5

賀妍

《布萊頓》（*Brighton*）

水粉、墨水、鋼筆、彩色鉛筆、數位媒材・非虛構類

中國・北京 1995-2-3

yan239960@gmail.com・00440742696960

"THE ANCIENT WORLD IN 100 WORDS." QUATRO KNOWS. LONDON. 2019
"OSTINATO." PWM. KRAKÓW. 2019
"GLISSANDO." PWM. KRAKÓW. 2019
"ALIKWOTY." PWM. KRAKÓW. 2019
"KOLUMB. CAŁKIEM INNA HISTORIA." EGMONT. WARSZAW. 2019
"RAZ, DWA, TRZY, ZAŚNIJ TY!." ZNAK EMOTIKON. KRAKÓW. 2018
"O KOTACH." CZARNE. SĘKOWA. 2018
"L'ELEFANTE SULLA LUNA." MATILDA EDITRICE. FOGGIA. 2018
"WIERSZE DLA DZIECI." WARSTWY. WROCŁAW. 2017
"LODOROSTY I BLUSZCZARY." WOLNO. LUSOWO. 2017
"SŁOŃ NA KSIĘŻYCU." CENTRALA. POZNAN. 2016
"ELEPHANT ON THE MOON." CENTRALA. LONDON. 2016
"FERTILITY." CENTRALA. LONDON. 2015

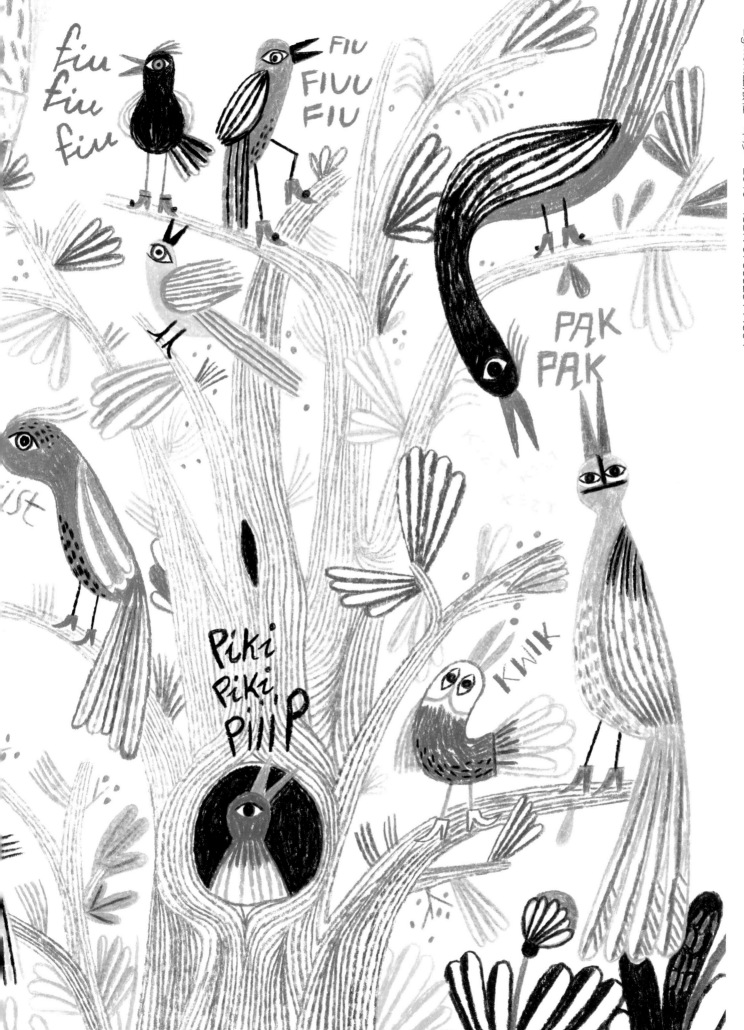

《泡泡糖第五大街》（Balonowa 5）

彩色鉛筆、數位媒材・虛構類

Egmont出版社・華沙・2019・ISBN 9788328144804

高西婭・赫爾巴 Gosia Herba

GOSIAHERBA.PL

波爾・奧瓦瓦（Otawa）・1985-2-17

mail@gosiaherba.pl・0048651468g2

1

2

3

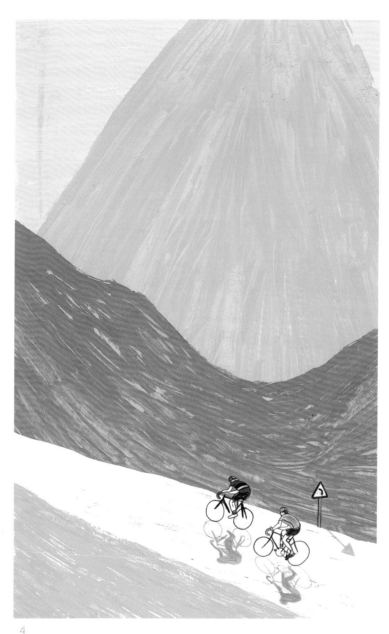

4

基克‧伊瓦涅斯 Kike Ibáñez
KIKEIBANEZ.COM

《吉諾‧巴塔利的秘密》（*Il segreto di Gino Bartali*）
馬克筆、彩色鉛筆、數位媒材‧虛構類
西班牙‧聖塞巴斯提安（Donosti），1980-9-6
kikeibanez@gmail.com‧0034 676831773

在您個人看來，插畫必須具備哪些特點，才能入選波隆那國際插畫展？

若月
真知子

評審觀點

我一直在尋找能夠展示繪本藝術家潛質的新作品。繪本插畫受到印刷、繪畫、歷代繪本藝術家、漫畫、動畫等多種藝術形式的影響，但仍一直在展現自己的特色。

我們挑選的作品主要是具有原創風格，但在一些作品中，我們看到這些風格仍然沒有昇華為個人的原創方式。然而，我相信這些藝術家最終將能夠透過反覆試驗達到原創的表現形式。如果你想成為繪本藝術家，你應該不斷嘗試，直到找到自己的風格。

引人入勝的敘述、構圖、設計感、獨創性、新鮮感、色彩亮度、單色美感……對於繪本插畫來說，有很多重要的事情。但最重要的是書中包含的概念和訊息。一本書有一個「背景概念」，也有一個「主幹」。如果中心概念不能始終如一地充當一本書的支柱，那麼它就不能被認為是成功的。因此，能從五幅作品中了解該書概念的插畫是我的首選。

數位技術的日益普及，會如何改變插畫呢？

數位技術擴大了插畫的表現範圍。現在，您可以直接在電腦上繪圖，或掃描圖畫作品再上色並添加紋理，也可拼貼多個圖層來創建作品。我們看到藝術家透過使用這種混合媒體的方法，成功地製作了前所未有的插畫。

但我不認為這些作品可以立即轉化為新的繪本。這些新媒體只是插畫家可用的技術之一。只有當您擁有自己的創作理念或看待世界的個人觀點時，這些技術才能派上用場。

我們在評選過程中看到很多數位作品。我希望插畫家要特別注意印刷。如果您的作品是數位製作的，在本次比賽中，您列印並提交的作品將被視為原創作品。如果你的作品印在錯誤的紙上，它們就不會發光。插畫師也要注意色彩的調整。使用數位技術還需要懂得印刷的技能。

在評選的大廳中，候選的插畫按國家排列。不同地理或文化區域的風格、技術和想像是否仍然存在差異？或者插畫是否變得越來越全球化了？

在評選過程中，我並沒有感覺到插畫正在變得全球標準化。繪本的歷史還很短，大約120年，是一種主要在歐洲和美國發展起來的書本形式，碧雅翠絲‧波特（Beatrix Potter）和凱特‧格林威（Kate Greenaway）是先驅者。在許多國家，這些發源地出版的繪本都被當作範本。在20世紀，許多藝術家嘗試了新的風格，這些風格產生了相互影響。我相信繪本還沒有達到因文化和地域差異而出現不同風格、手法和觀念的地步。

當藝術家開始用圖像伴隨民間故事或詩歌時，繪本就出現了。在日本，這種出版物大約在一個世紀前就開始了，但是以藝術家的原創想法設計的原創繪本（オリジナル 本）開始出現在1960年代和1970年代。同樣在韓國，繪本藝術家最近才開始出現，在2000年之後。

很多國家還沒有出版原創繪本。如果將這些地域文化的獨特風格、技術和思想投射到出版物上，繪本世界將變得更加多樣化。例如，看看印度塔拉圖書公司（Tara Books）出版的精美圖畫書，它們都是用自己的印刷和裝訂技術製作的，他們已經能夠將傳統風格提升為新的表達形式。新的繪本藝術家也將很快在中國湧現，我相信在亞洲建立一種新的繪本「文化」是可能的。

移民也帶來了風格清新的第二代藝術家，他們的父母來自不同的文化背景。文化的融合將為繪本打開新的視野。

兒童書籍和兒童插畫能否解決戰爭、喪失和貧困等社會議題？還是應該保護孩子免受這些話題的影響，因為他們還無法完全理解它們？

作為出版商，我想處理社會上的主題。我們的讀者年齡從0歲到120歲。繪本是藝術和文學交匯的表達媒介，但我想專注於製作可以從很小的時候開始閱讀的書籍。到目前為止，我們已經出版了：湯米・溫格爾（Tomi Ungerer）的《一朵藍色的雲》（Die blaue Wolke）、幾米的《同一個月亮》、長谷川義史的《和平是美好的》和谷川俊太郎的《和平與戰爭》。

在電視和網路上，孩子們每天都接觸到世界上的戰爭、飢荒、貧困、喪親和環境問題。在這個全球化的社會中，我認為他們正在感知這些問題實際上與他們的日常生活是相關的。我們怎樣才能清晰地表達這些問題，而不要太嚴肅，讓孩子們能夠理解這些問題的本質？

這正是藝術家和編輯們的能力須面臨的挑戰。孩子們將如何解讀和理解這些生活中不可避免的社會問題？我希望我的繪本能夠滿懷希望地把握這些問題，並表現出克服這些問題的勇氣。

在這次評選中，有一些涉及社會主題的作品，我認為今後應該會越來越多。

在您個人看來，插畫必須具備哪些特點，才能入選波隆那國際插畫展？

首先，須具備捕捉讀者目光的能力，以引人入勝的敘述吸引讀者參與體驗。還應具備原創風格、技法的表現能力、構圖的穩定、平衡與節奏感。最重要的是，它應該充分展現創作者的世界觀。

恩里科·弗納羅利

評審觀點

在插畫領域和兒童畫冊中是否還有實驗空間？如果有，它們會是什麼？

如果沒有嘗試的可能性，我們將只能對熟悉的事物進行改造，最終導致形式化。相反地，我認為在插畫中探索新的表現領域的餘地仍然很大。例如，在顯然被市場標準化的環境中分享不同的視覺文化，或者跨越語言與技法的障礙。但要做到這一點，必須訓練自己凝視並了解插畫的歷史。

審查參選的作品時，您是否發現某些趨勢或時尚重複出現？時尚應該永遠被拒絕，還是它們也是時代精神的合法反映？

幸運的是，此次參選作品的風格與圖像處理方式的多樣性表明，儘管處於一個全球化、互聯互通的大環境，但差異化仍然戰勝了標準化，原創和創新的因素戰勝了時尚和沉迷於重複的誘惑。

"HAÏKUS DE SIBÉRIE." ÉDITIONS SARBACANE. PARIS. 2019.
"SIBIRO HAIKU." AUKSO ŽUVYS. VILNIUS. 2017

莉娜・伊塔加基 Lina Itagaki
LINAITAGAKI.COM

《維爾紐斯宮與它的君主們》（*Vilniaus rūmai ir jų šeimininkai*）
彩色鉛筆、數位媒材・非虛構類
Tikra Knyga出版社，維爾紐斯，2019，ISBN 9786098142549
立陶宛・考納斯（Kaunas），1979-9-30
linaitagaki@gmail.com • 0037 069926167

4・凱旋大遊行

2

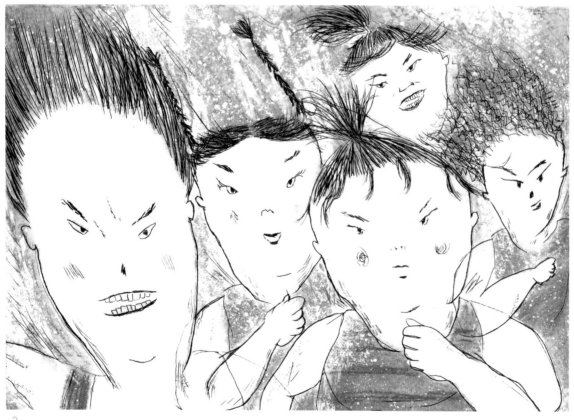

3

PICTUREBOOK IMAGINATION
DIRECTOR: SANGHYUN CHUN
72 COORDINATOR: JEONGWON LEE

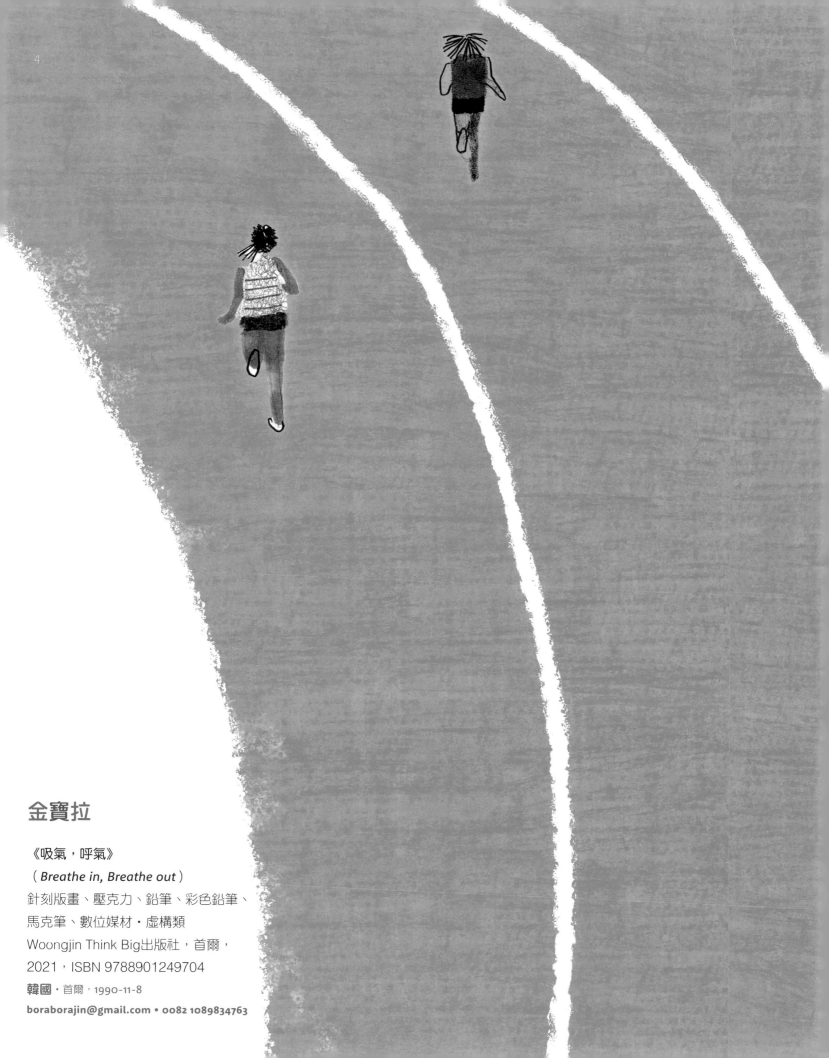

金寶拉

《吸氣，呼氣》
（*Breathe in, Breathe out*）
針刻版畫、壓克力、鉛筆、彩色鉛筆、
馬克筆、數位媒材・虛構類
Woongjin Think Big出版社，首爾，
2021，ISBN 9788901249704

韓國・首爾，1990-11-8

boraborajin@gmail.com • 0082 1089834763

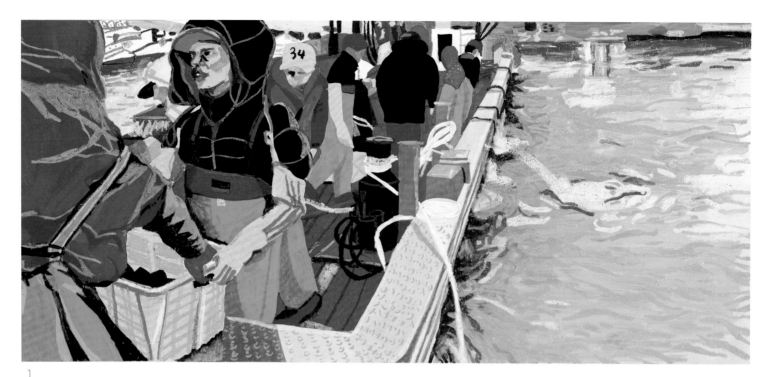

1

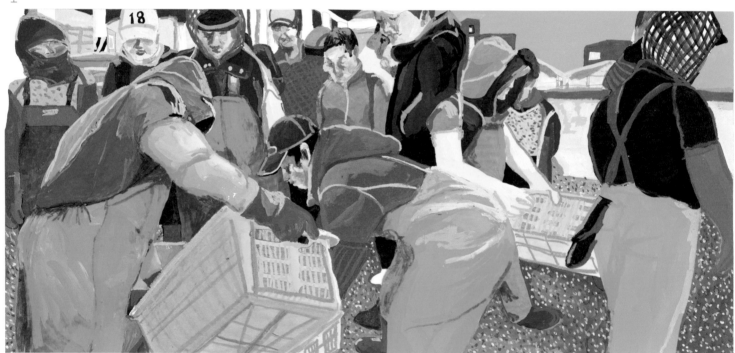

2

SI繪本學校（SI 그림책학교）
校長／指導老師：趙善曒

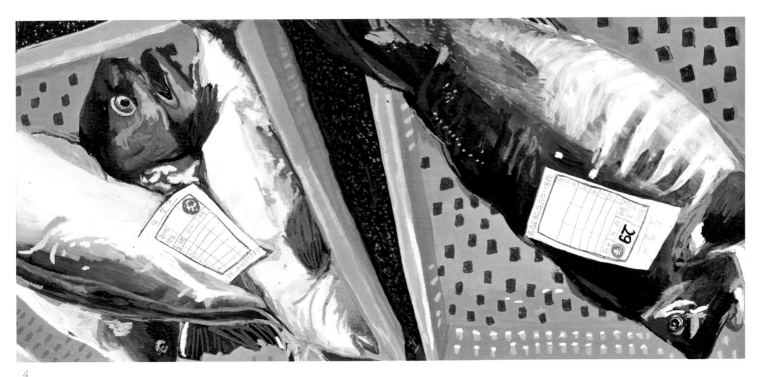

4

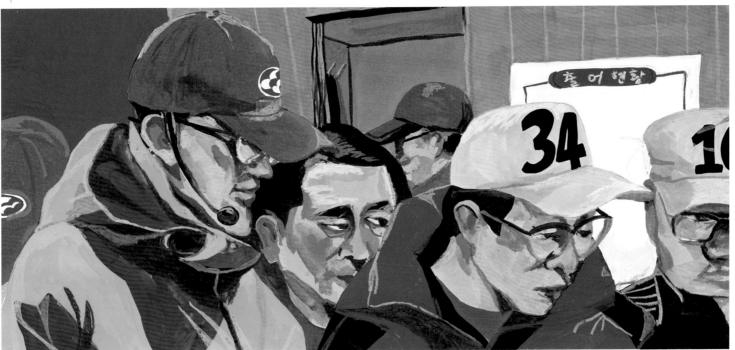

5

金嘉媛

《早市》（*Dawn Market*）

水粉、油畫棒、鉛筆・非虛構類

韓國・首爾，1977-3-20

lamic003@naver.com・0082 1057797732

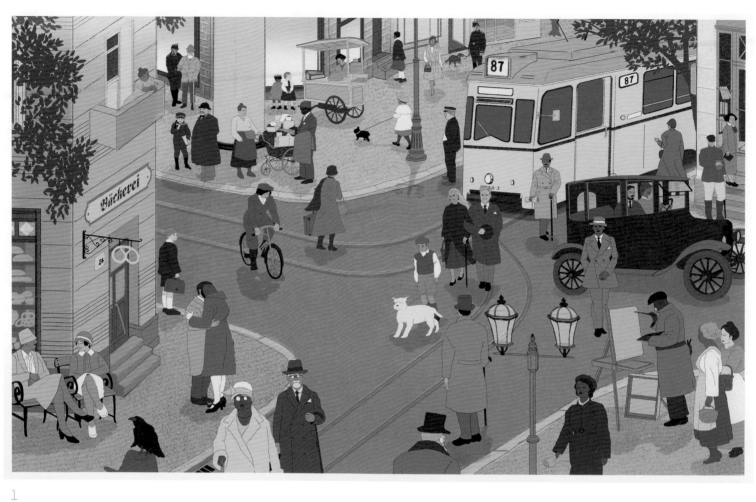

1

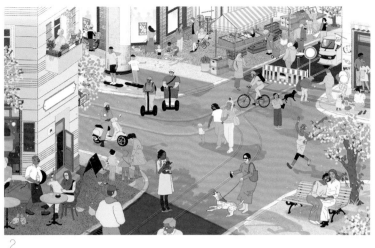

2

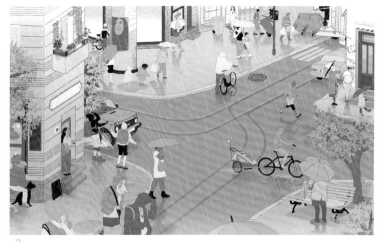

3

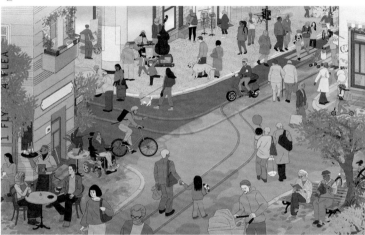

4

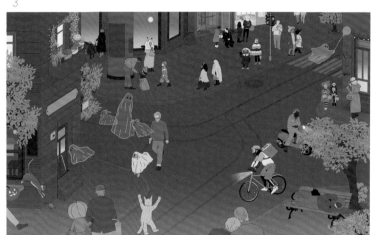

5

金美華

《長椅的故事》（*A Bench Story*）

數位媒材・虛構類

韓國・大田，1985-8-7

mihakim@gmx.de ・ 0049 15787797827

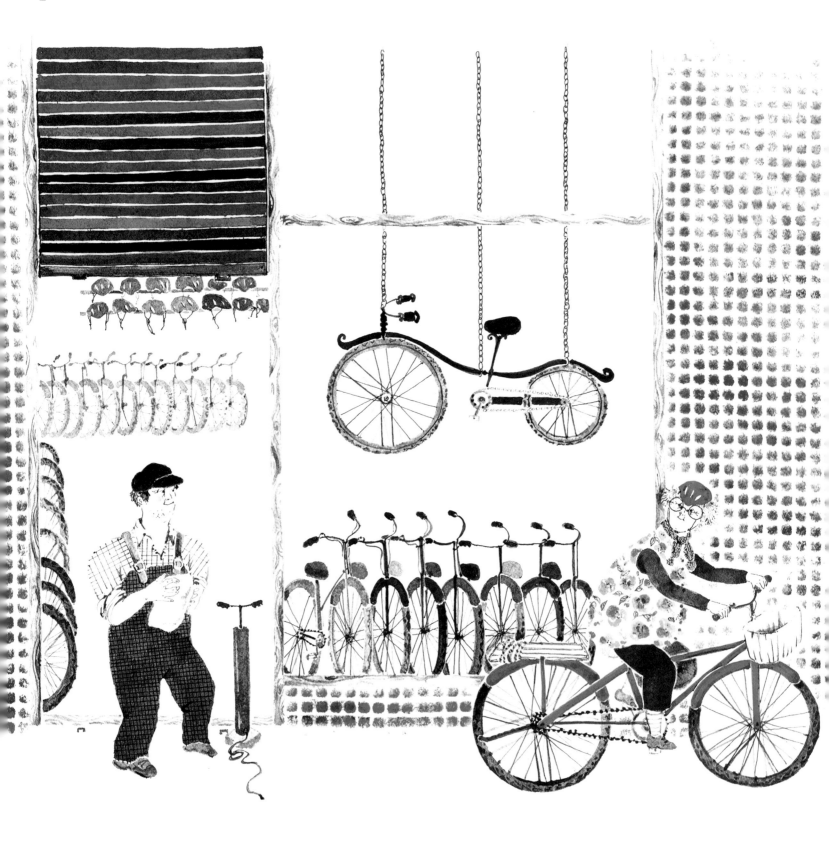

向繪本工作室（PICTURE BOOK HYANG INSTITUTE）
指導老師：金向壽

金玉永

《叮鈴小姐，妳要去哪裡》（*Miss Tinkle, Where Are You Going*）

彩色墨水、壓克力・虛構類

Seedbook出版社，首爾，2019，ISBN 9791160512694（77810）

韓國・首爾，1970-11-8

ggamsiii@hanmail.net • 00821089219179

2

2

3

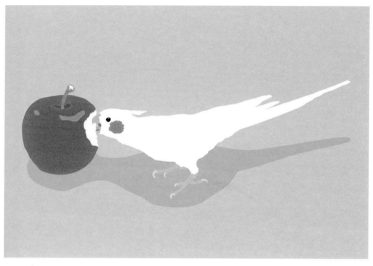

4

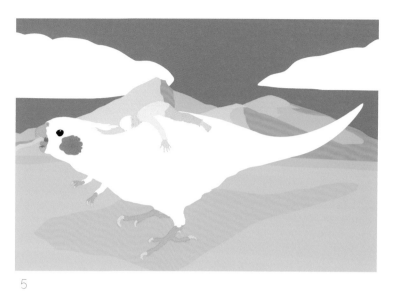

5

小夏浩一
KOICHIKONATSU.COM

《我可愛的小鳥》（*My Cute Little Bird*）
數位媒材・虛構類
No Bird No Life出版社，大阪，ISBN 9784908683220
日本・大阪 1974-2-17
koichi.konatsu@me.com・0081 9010226588

1

2

5

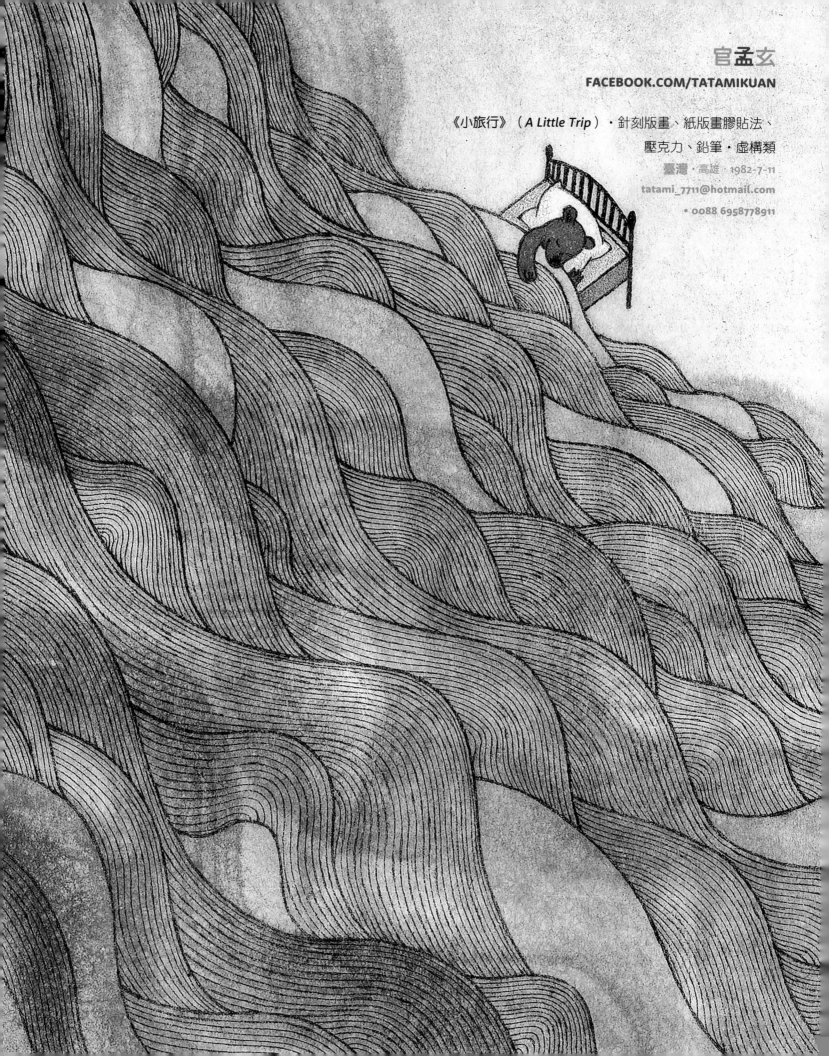

官孟玄
FACEBOOK.COM/TATAMIKUAN

《小旅行》（*A Little Trip*）·針刻版畫、紙版畫膠貼法、
壓克力、鉛筆·虛構類
臺灣·高雄 1982-7-11
tatami_7711@hotmail.com
·0088 6958778911

1

"TA MAŁPA POSZŁA DO NIEBA." WYDAWNICTWO KOMIKSOWE. WARSZAW. 2018
"CHORE HISTORIE." KOCUR BURY. WARSZAW. 2017
"GŁOŚNE ZNIKNIĘCIE." KOCUR BURY. WARSZAW. 2016

戈西婭・庫利克 Gosia Kulik
GOSIAKULIK.COM

《如何理解當代戲劇？》（*Jak ugryzc teatr wspolczesny?*）
鉛筆、數位媒材・非虛構類
Fundacja na Rzecz Kultury i Edukacji im. Tymoteusza Karpowicza出版
弗羅茨瓦夫（Wrocław），2019，ISBN 9788394958381

波蘭・希隆斯克地區佩卡雷（Piekary Śląskie），1985-7-15
gosiakulik.ilustrator@gmail.com • 0048 506848619

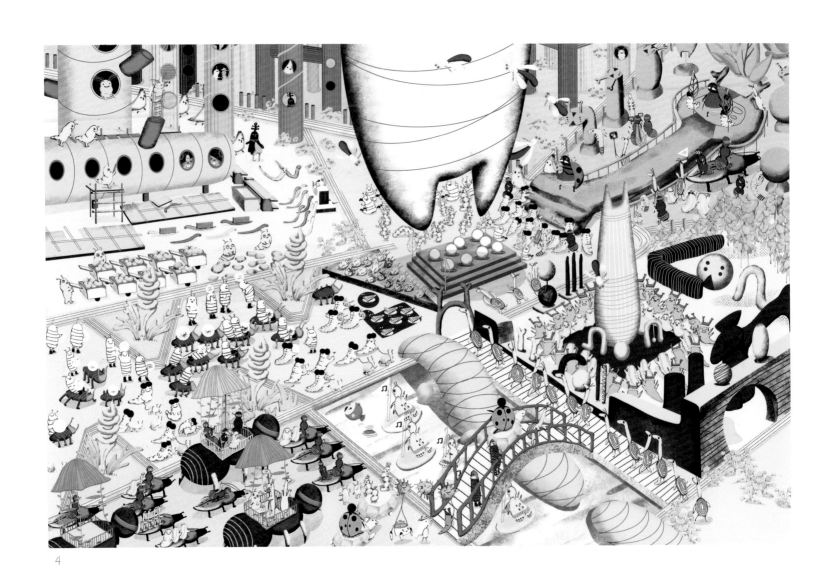

4

向繪本工作室（PICTURE BOOK HYANG INSTITUTE）
指導老師：金向壽

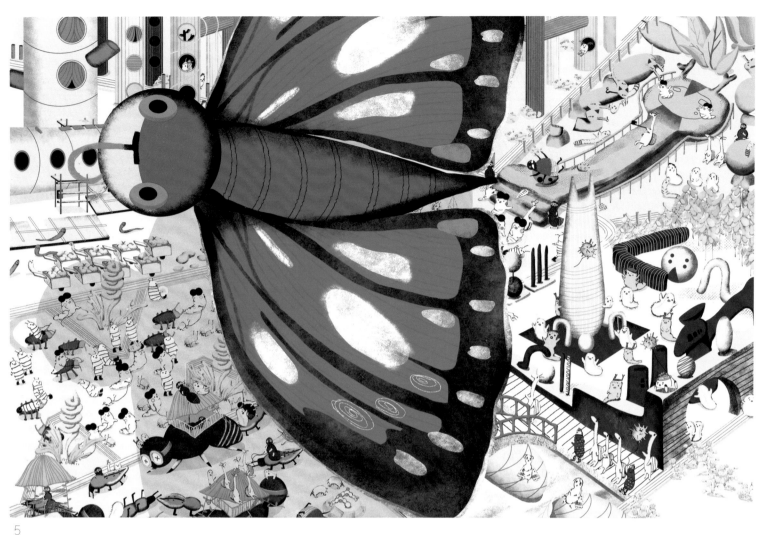

李智恩

《大柳紫閃蛺蝶》（*The Great Apaturaillia*）

數位媒材・虛構類

Gloyeon出版社，首爾，2019，ISBN 9788992704670

韓國・首爾，1991-11-22

bigeye1122@naver.com・0082 1091874239

1

2

"ONE MORNING." GLOYEON. SEOUL. 2012

1．喧囂的田野盡入畫頭　2．一個小東西闖入了松鼠的畫框
4．從窗外，他看見一匹馬站在橡果裡　5．馬也在橡果裡看著他

李真希
LEEJINHEE.COM

《橡果時間》（*The Acorn Time*）

混合媒材・虛構類

Gloyeon出版社，首爾，2019，ISBN 9788992704663 77810

韓國・首爾，1983-5-23

duetbook@naver.com・0082 1077027033

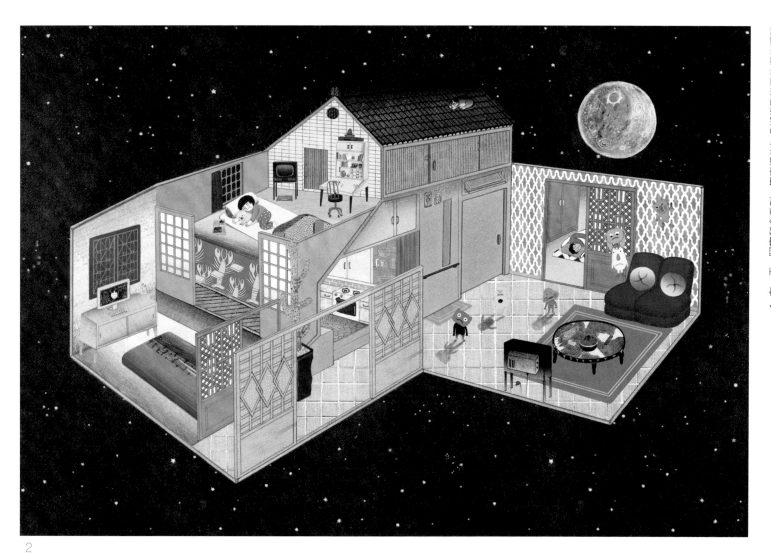

1. 有一天，阿寶和金看到一隻奇怪的紅色蝴蝶飛進了他們的房間
2. 那天晚上，小狗阿寶睡著了，我也一樣，大家都進入了夢鄉

李錦華

《阿寶和金的幻想世界》（*Shrunkham_Blanccum*）

水粉、鉛筆、數位媒材・虛構類

韓國・首爾，1972-5-11

zenastar@naver.com • 0082 1030517881

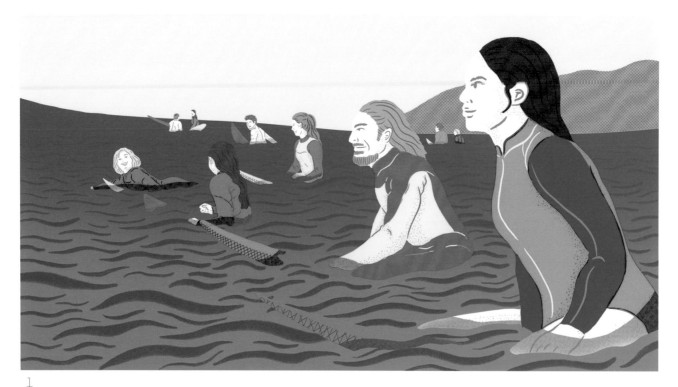

1

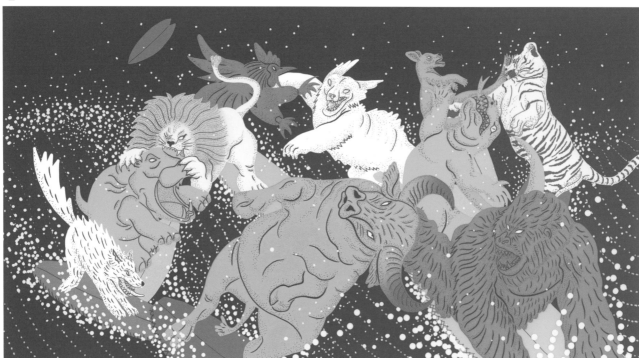

2

SI繪本學校（SI 그림책학교）

校長／指導老師：趙善暻

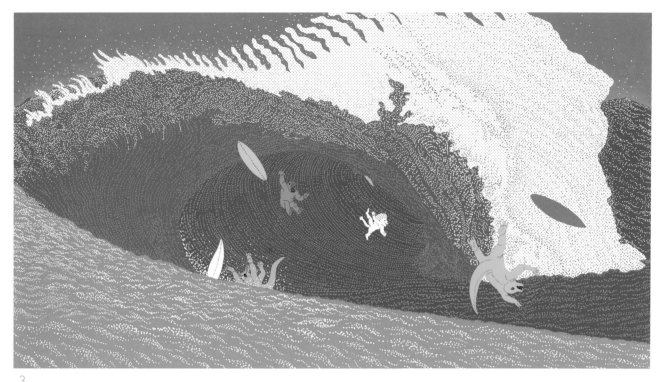

3

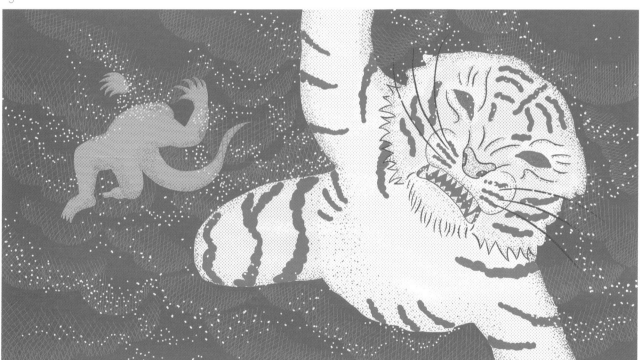

4

1. 在海中等待波浪的衝浪者 2. 衝浪者們競相追逐著海浪，他們的野性被喚醒，變成了一隻隻野獸 3. 突然，一波巨浪暴擊了他們 4. 衝浪者們棄下衝浪板，猛地被拋進水裡

李明宇
MOONYOLEE.COM

《衝浪》（Surf）・孔版印刷、數位媒材・虛構類

韓國・大田・1987-9-22
moonyo.book@gmail.com • 0082 1092337710

1

尼古拉・利果里 Nicolas Liguori

《水牛》（*La vache aquatique*，文字作者Nicola Lisi）
針幕動畫（法國國家電影與動畫中心）・虛構類

法國・里爾（Lille），1981-7-29
nicolas.liguori9@gmail.com • 0033 667050613

2

3

4

5

2.（抓癢）嗒嗒　3.啪　4.（安靜）……（嗒嗒）　5.……嗒嗒

林謙宇

INSTAGRAM.COM/CY___MA/

《咬人遊戲》（*A Biting Game*）

水粉、墨水、礦物顏料・虛構類

臺灣・臺北・1997-9-3

chienyu1862@gmail.com・00886937810595

在您個人看來，插畫必須具備哪些特點，才能入選波隆那國際插畫展？

凱西・歐米迪亞斯

評審觀點

我評選的標準與我為自己的雜誌配圖時使用的標準相同：在「捕捉童年迷人而獨特的想法」與「妥善呈現故事的視覺處理」之間取得平衡。通常很難用語言表達，因為這對我來說是本能的，但我一直在尋找可以融合「富有想像力的故事」與「情感和技術層面妥善表達」的特殊組合，讓自己沉浸其中，被創作者的技藝征服。

今天，圖畫書正在與許多數位娛樂形式爭奪兒童的時間和注意力。現在用繪本這樣的傳統方式來吸引孩子的注意力是不是比過去更難了？

我認為書籍和印刷品在孩子們的生活中仍佔有重要地位。的確，與30年前相比，孩子們在網路上花費的時間更多，但他們在戶外的時間也比過去少，所以他們上網的時間可能就是他們過去在戶外玩耍的時間。因為據我所知，兒童書籍的銷量（至少在英國）都在上升，所以這對我來說，意謂著父母意識到過多的屏幕文化的陷阱，因此他們更喜歡印刷品。

一位好的插畫家就一定是一位好的童書繪本作者嗎？

簡短回答是肯定的，只要他們與奇蹟、想像力、他們內在的孩子聯繫起來。這個問題讓我想起了我們剛推出《兒童開心Anorak雜誌》時受到的批評，正如一些業內人士所說，從視覺上看，它對孩子們來說太「複雜」了，顯然不是針對他們的！他們是正確的，因為我們在13年前剛開始時委託作畫的藝術家中有90%從未為兒童做過任何事情。但這並不意謂他們不能為孩子做任何事情，只是他們之前從來沒有機會。

我們始終認為：孩子比我們想像的要成熟得多，我們一直主張讓孩子和父母在審美方面有選擇，這樣他們就不會生活在一個沉悶的同質化世界中。

在您個人看來，插畫必須具備哪些特點，才能入選波隆那國際插畫展？

專業性、文化性、深刻的個人詩意。熟知當前插畫領域，體認插畫的教育作用，普遍了解藝術史和藝術語言，而且具備繪畫技能與勇氣。

羅倫佐・馬托蒂

評審觀點

插畫家的「原創」有多重要？

我認為重要的，不是要去尋求一種獨創、與眾不同的圖像公式，而是要具備多才多藝、博學、堅強、敏感和勇敢的個性。只有這樣，才能創作出獨一無二、非凡的作品。

對於那些在出版界扮演其他角色的人，插畫家是否有更多的工具來評判另一位插畫家的作品？還是反而會有以自己作品的風格或標準來評判的風險？

插畫家可以更好地理解圖像創建的某些機制，以便從技術角度更深入地評估繪圖的豐富性或缺點……風險始終存在，即使進行評審的人是出版商或編輯。你必須考慮不同的觀點。對於插畫家來說，最重要和最困難的事情之一就是對作品有一個超然的看法；知道如何用另一隻眼睛（第三眼）來評判。

在您個人看來，插畫必須具備哪些特點，才能入選波隆那國際插畫展？

瓦萊麗・
庫薩格
評審觀點

評審團成員不一定會被相同的圖像所吸引，對插畫家的期待也各不相同。評審團的選擇不是個人品味的總和，而是集體思考這項展覽應該向專業人士、出版商或插畫家傳達繪本理念的結晶。不久之後，展示各種風格和趨勢的願望佔了上風。插畫家所認同的風格並不那麼重要，最重要的是圖像應該具有力量和獨創性，以便在數千幅其他插畫中脫穎而出。

一位好的插畫家應該有一種可識別的風格，還是反而會因此有陷入某種自我剽竊的風險？

這是一個觸及藝術家作品核心的複雜問題。我傾向於說「是的」。我認為插畫家必須具有可識別的風格。作為出版商，我被強烈的個人形象所吸引。藝術家年輕時，往往會經歷一段形成期，吸收不同的影響，然後才能找到個人風格。有時在老師或編輯的幫助下，藝術家的任務是追踪一條特定的路徑來尋找自己的風格。之後，情況發生了逆轉。隨著您的成長，您必須保持自由並進行實驗，對自己的道路保持信心。這是一種微妙的平衡，但如果你想「持久」，這是必要的。我認為只有繼續以個人方式工作，不受任何商業或強加的要求，才有可能。

審查參選的作品時，你是否發現某些主題反覆出現？是否有您希望出現但沒有出現的主題？

我原本以為參選作品中會大量出現已在童書市場上廣泛探討的社會議題（女權主義、性別認同、素食主義、正向教育、個人成長、冥想等），但情況並非如此，參選作品的主題與風格仍然維持著多樣性。

然而，這次參選的作品中，幽默並未受到應有的重視，這讓我感到驚訝。通常它在兒童文學中最受矚目。

出版商被視為藝術家的創造力與市場需求之間的媒介。這兩個層次很難調和嗎？

我認為這取決於您期望從出版物中獲得的經濟回報，以及我們願意為一本書提供的時間以實現盈利……但如果回報必須是即時且足夠的，既收回書籍製作的成本，又為投資者帶來紅利，那麼協調創造力和市場需求就很難（也不是不可能）。

但如果保持適度的財務預期，那麼市場與創造力之間的這種聯繫將成為編輯工作的核心，這正是這份工作如此令人興奮的原因。冒著投資創意的風險當然會讓你處於危險的境地，但這是出版社獲得強烈身份認同的一種選擇。在我看來，這是確保永續經營的一種方式。

1

2

4

5

馬爾塔・洛納爾迪 Marta Lonardi

MARTALONARDI.IT

《交互設計》（*Interaction Design*）

紙本素描・虛構類

義大利・曼托瓦（Mantua）1993-8-17
info@martalonardi.it • 0039 3316219833

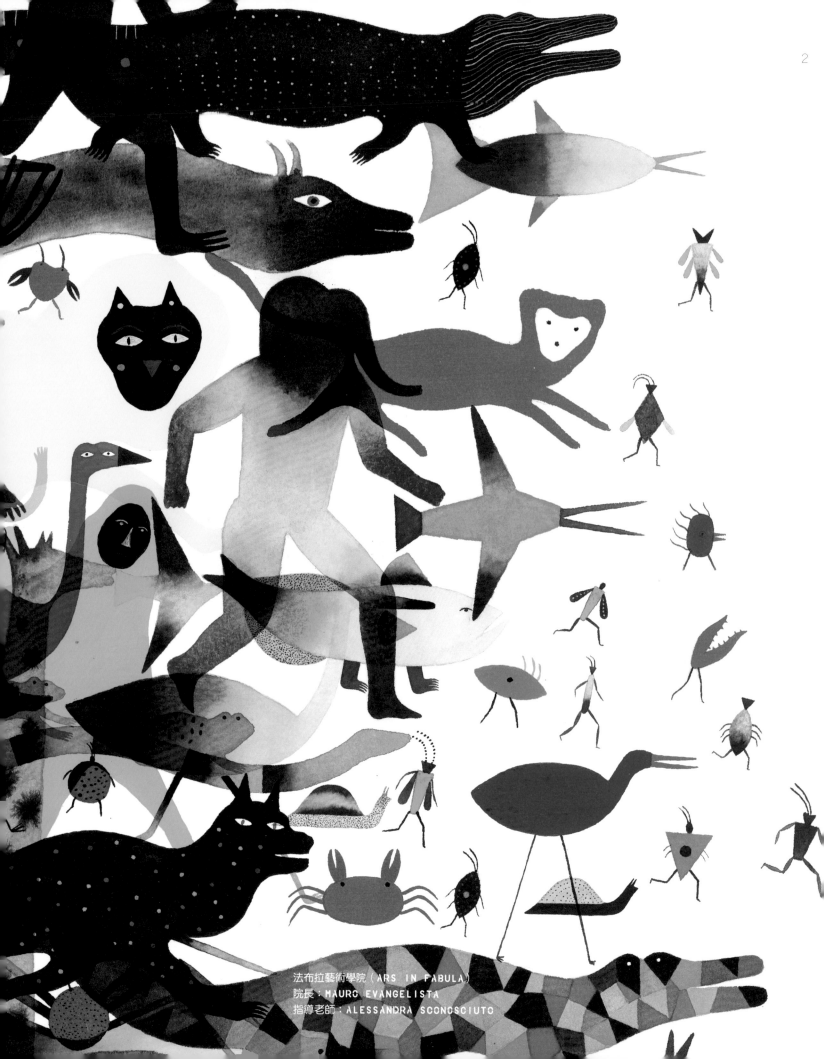

法布拉藝術學院（ARS IN FABULA）
院長：MAURO EVANGELISTA
指導老師：ALESSANDRA SCONOSCIUTO

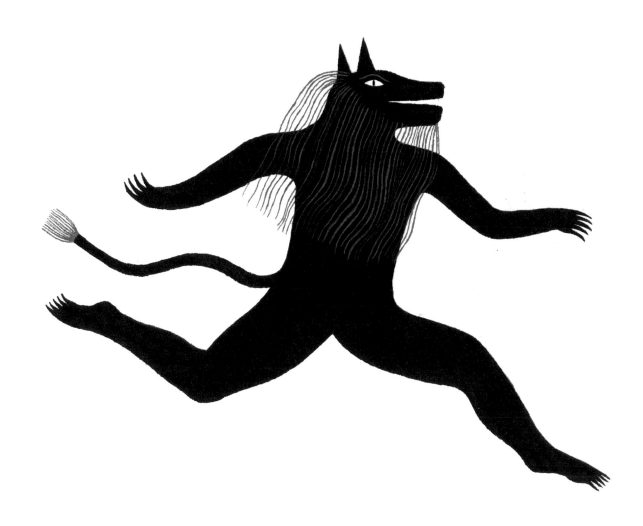

讓・馬拉德 Jean Mallard
JEANMALLARD.TUMBLR.COM

《動物賽跑》（*Corsa degli animali*，文字作者Daniil Charms）
水彩、水粉、鉛筆、數位媒材・虛構類
Camelozampa出版社，蒙塞利切（Monselice）
法國・巴黎，1997-6-2
jemableu@gmail.com • 0033 768335662

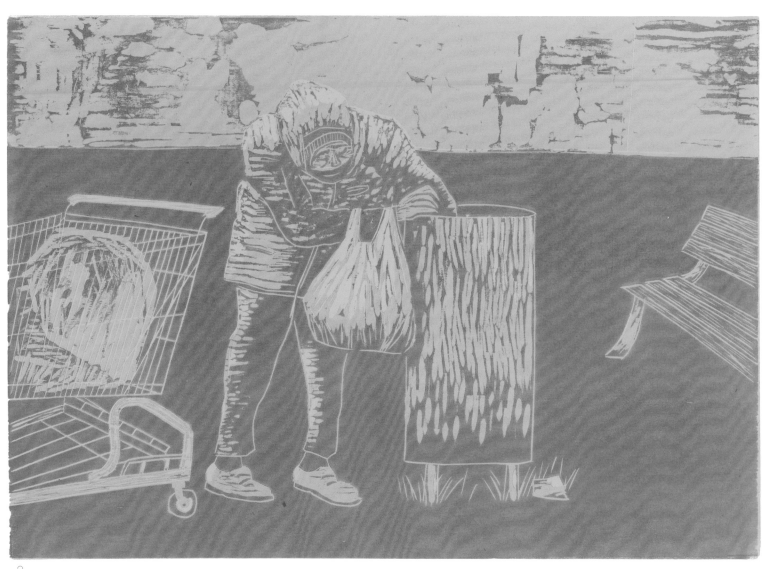

2

漢堡應用技術大學（HAMBURG UNIVERSITY OF APPLIED SCIENCES）
校長：MICHA TEUSCHER
指導老師：BERND MÖLCK-TASSEL

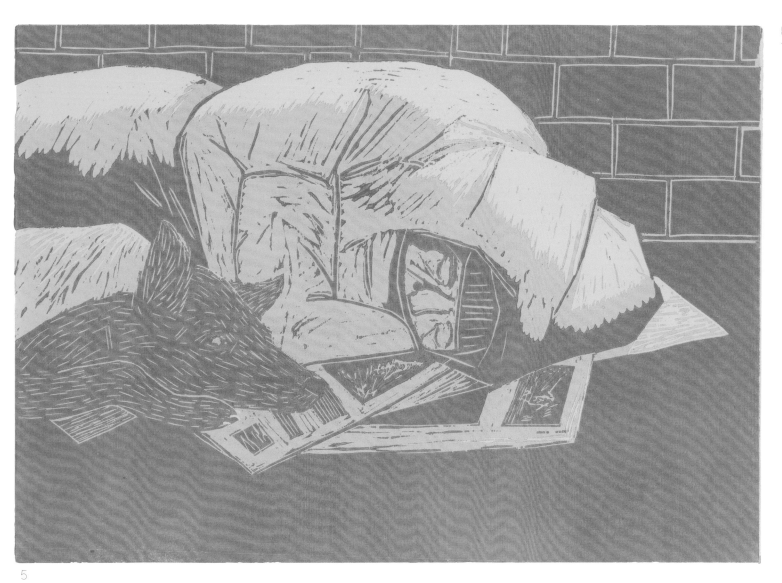

5

菲奧蘭・馬察克 Phoolan Matzak

《無家可歸》（*Homeless*）

木刻版畫・非虛構類

德國・呂訥堡（Lüneburg），1995-1-23

phoolan@live.de • 0049 015788091058

1

2

"MINA'S DIARY." EDITION DELCOURT. PARIS (TO BE PUBLISHED)

"CHANBARA." SERGIO BONELLI EDITORE. MILANO. 2020

"REBECCA DEI RAGNI." IL CASTORO EDIZIONI. MILANO. 2019

"THE STORY THAT CANNOT BE TOLD." SIMON & SCHUSTER. NEW YORK. 2019

"BEYOND THE DOORS." PENGUIN RANDOM HOUSE. LONDON. 2017

"MON AME MON AMOUR. LES PLUS BELLES HISTOIRES D'AMOUR." MILAN JEUNESSE. TOULOUSE. 2017

"SHOTARO." MONDADORI. SEGRATE. 2017

"THE ATLAS OF IMAGINARY PLACES." MONDADORI. SEGRATE. 2017

"THE WELL AT THE WORLD'S END." OXFORD UNIVERSITY PRESS. OXFORD. 2016

"THE BONE SNATCHER." PENGUIN RANDOM HOUSE. LONDON. 2016

"HORUS AND THE CURSE OF EVERLASTING REGRET." PENGUIN RANDOM HOUSE. LONDON. 2015

"OSSIAN E GRACE." MONDADORI. SEGRATE. 2015

"ROMEO AND JULIET." OXFORD UNIVERSITY PRESS. OXFORD. 2015

"BONS BAISERS RATES DE VENISE." GULFSTREAM EDITEUR. NANTES. 2014

"CARMILLA." EDITION SOLEIL. PARIS. 2014

"IL GIARDINO SEGRETO." LA SPIGA EDIZIONI. LORETO. 2012

3

4

伊莎貝拉・馬贊蒂 Isabella Mazzanti
INSTAGRAM.COM/ISUNIJA

《廢墟》（*Haikyo*）
彩色鉛筆、墨水・虛構類
義大利・韋萊特里（Velletri），1982-3-8
isabella.mazzanti@gmail.com・0039 3931809087

奈達・馬曾嘉 Naida Mazzenga
NAIDAMAZZENGA.CARGO.SITE

《當我不想畫畫時會做的那些事》
（ *Tutto quello che faccio quando non ho voglia di disegnare* ）

孔版印刷、數位媒材・虛構類

義大利・索拉（Sora），1991-8-26

naida.mazzenga2@gmail.com・0039 3496920986・0034 632564423

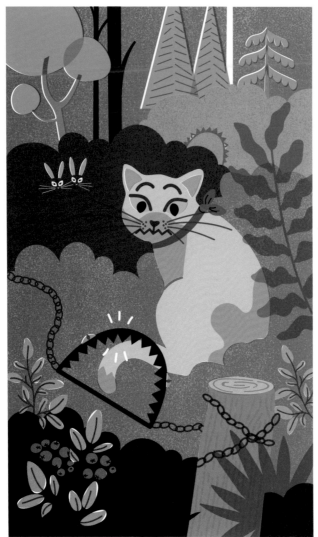

1

3

1. 貓咪卡索里被非法的捕獸夾夾住了。動物與人類開始合作，以阻止森林裡的非法活動

3. 森林裡的動物們發現了獵人的藏身處。他們想到一個抓住獵人的好辦法，打算將獵人交給警察

4. 貓咪卡索里在森林庇護所受到了動物們的歡迎。大家在那裡一起平靜地生活。現在的卡索里完全成了秘密之地的正式成員了

5. 為了表示感謝，爺爺奶奶在穀倉裡為所有動物準備了食物——乾草、胡蘿蔔、堅果、漿果、肉，大家有份

114

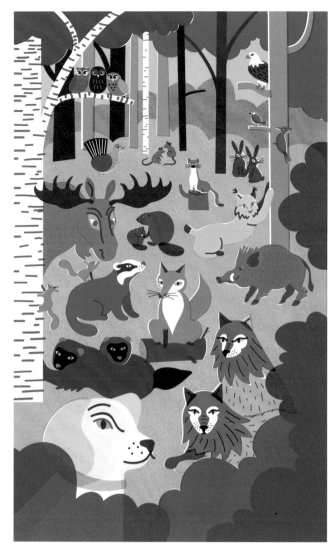

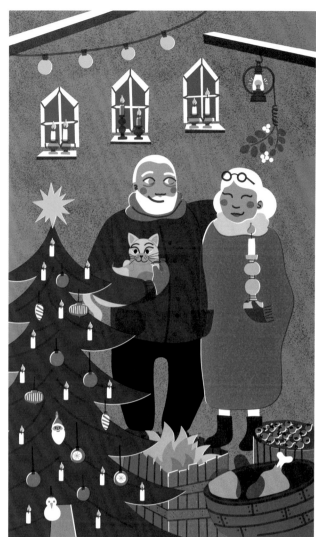

4

5

皮妮婭・梅雷托亞 Pinja Meretoja
PINJAMERETOJA.COM

《貓咪卡索里和森林動物庇護所》（*Kissa Kasuli ja eläintent turvametsä*）
數位媒材・虛構類
Aviador Kustannus出版社，拉賈邁基（Rajamäki），2019，ISBN
9789527063781
芬蘭・圖爾庫（Turku），1982-7-20
pinja@pinjameretoja.com・0035 8405559885

5

"POP POP GARDEN BALSAM." BEAR BOOKS INC. SEOUL. 2019
"CLOUD FLOWERS." JEI CORPORATION. SEOUL. 2018
"HUSH." JEI CORPORATION. SEOUL. 2017
"CHERRY." FATATRAC. BOLOGNA. 2017

3

2

文明葉

《夏夜》（*On Summer Nights*）

數位媒材・虛構類

JEI出版社，首爾，2019，ISBN 9788974993702

韓國・首爾，1975-4-10

mmun13@hanmail.net・0082 1099655567

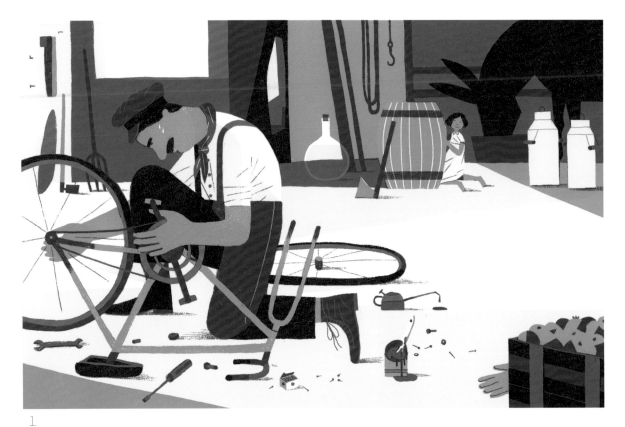

1

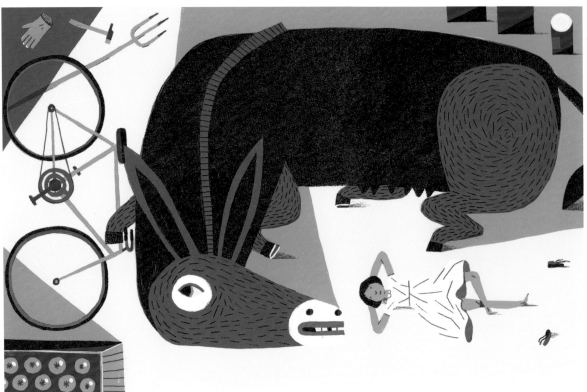

3

"A CIDADE DOS ANIMAIS." ORFEU NEGRO. LISBOA. 2017
"HAY CLASES SOCIALES." MEDIA VACA. VALENCIA. 2014

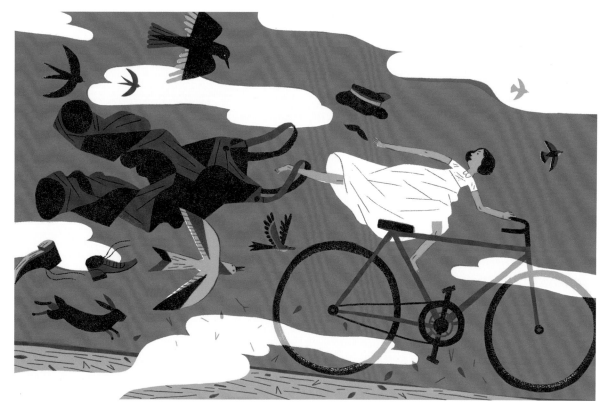

4

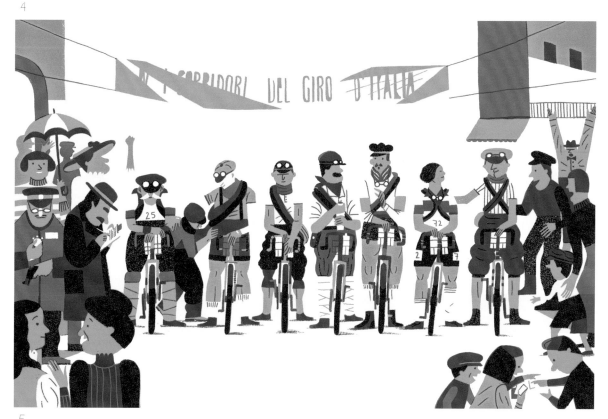

5

尤安・內格雷斯葛羅 Joan Negrescolor
NEGRESCOLOR.COM

《我，阿芳希娜》（*Eu, Alfonsina*）・數位媒材・非虛構類
Orfeu Negro出版社，里斯本，2019，ISBN 9789898868510
西班牙・巴塞隆納（Barcelona），1978-5-16
negrescolor@gmail.com ・ 0034 636898603

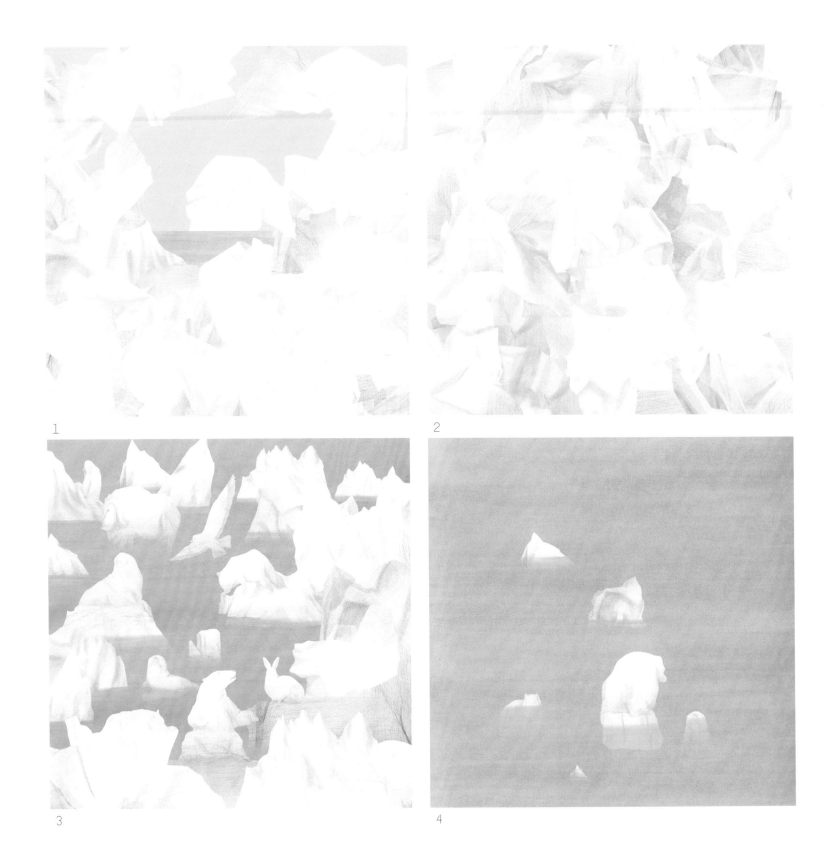

1

2

3

4

向繪本工作室〔PICTURE BOOK HYANG INSTITUTE〕
指導老師：金向壽

吳洗娜

《冰山》（*Iceberg*）

數位媒材·虛構類

Bandal出版社，坡州，京畿道，2019，ISBN 97889816477810

韓國·全州，1975-8-15

art534@hanmail.net • 0082 1099830739

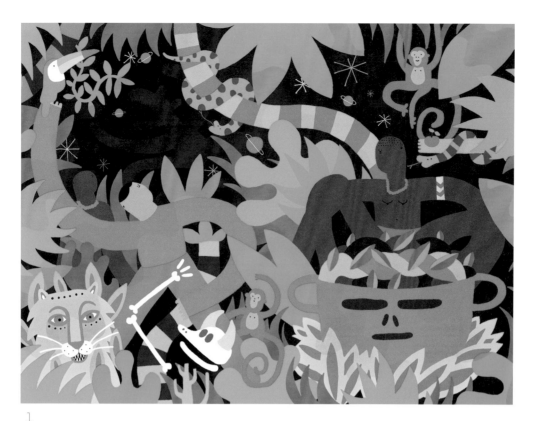

1

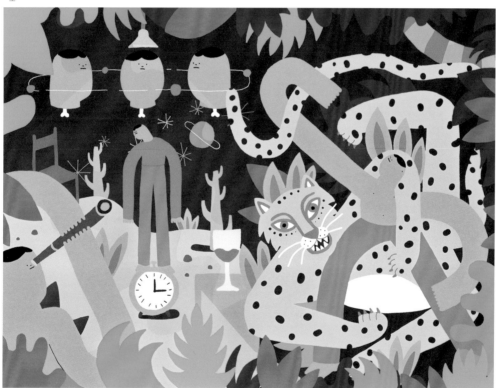

3

托馬斯・奧利沃斯 Tomás Olivos
TOMASOLIVOS.COM

《偉大的靈魂》（*El gran espíritu*）・數位媒材・虛構類
Saposcat Editorial出版社，聖地亞哥，2019，ISBN 9789569866111

智利・聖地亞哥（Santiago），1987-8-6
tomas.olivos@gmail.com・0034 695273765

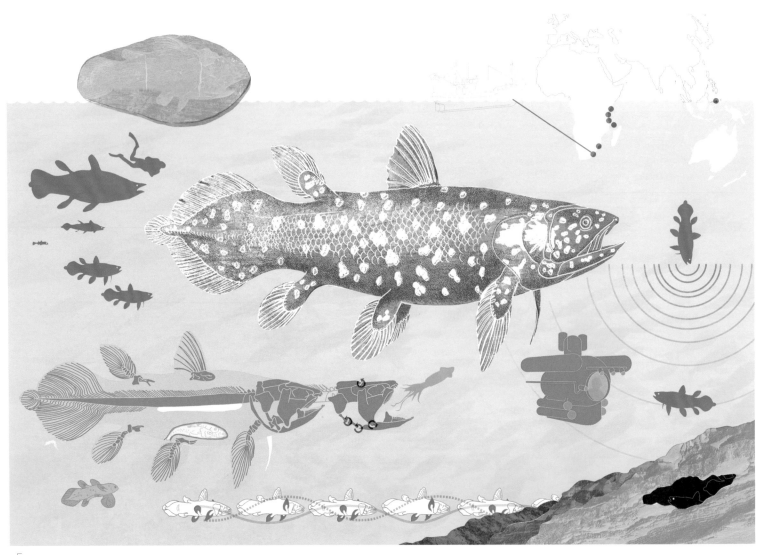

5

貝爾塔·帕拉莫 Berta Páramo
BERTAPARAMO.COM

《腔棘魚的魅力》（*The Charm of Coelacanth*）
數位媒材·非虛構類

西班牙·布爾戈斯（Burgos），1975-12-31
b.paramo@gmail.com · 0034 667900472

法布拉藝術學院〔ARS IN FABULA〕
院長：MAURO EVANGELISTA
指導老師：ALESSANDRA SCONOSCIUTO

茱莉婭·帕羅迪 Giulia Parodi

《盧戈頓奶奶的窗簾》（*Le Tendine di Tata Lugton*）

水彩、彩色鉛筆·虛構類

義大利·熱那亞（Genoa），1987-9-29

giulia.parodi@hotmail.it • 0039 3425825048

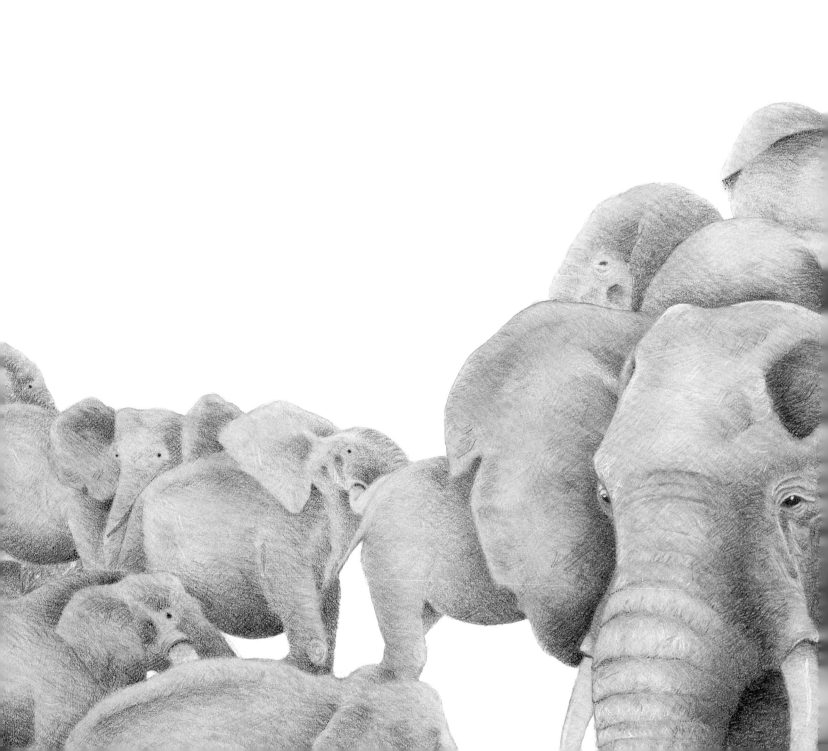

1

埃蒂安納藝術與圖像設計高等學校（ESTIENNE / ÉCOLE SUPÉRIEURE DES ARTS ET INDUSTRIES GRAPHIQUES）
校長：ANNIE-CLAUDE RUESCAS
指導老師：MATTHIEU LAMBERT

2

. 偽裝　2. 眼睛

安布爾・雷諾 - 費弗爾・達希爾
Ambre Renault - Faivre d'Arcier

《變色龍》（*Chameleon*）

混合媒材・非虛構類

法國・蒙佩利爾（Montpellier）・1998-9-29

ambrerenault@orange.fr • 0033 0631610927

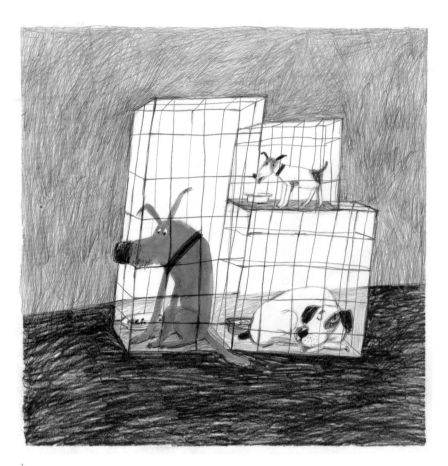

1

2

埃萊娜・雷佩圖爾 Elena Repetur
BEHANCE.NET/REPETUR
INSTAGRAM.COM/REPETULENKA

《奧德塞找朋友》（*Odyssey Is Looking for a Friend*）
鉛筆、水彩・虛構類
Children's Literature出版社，莫斯科，2020，ISBN 9785080062254
俄羅斯・莫斯科，1979-2-18
marmarta@yandex.ru • 0079 096645761

2

4

安格利亞魯斯金大學（ANGLIA RUSKIN UNIVERSITY）- 劍橋藝術學院
院長：HARRIET RICHE
132 指導老師：SHELLEY ANN JACKSON

1

1. 誰撿走了我遺失的鉛筆盒呢　2. 是那個留著大鬍子的男人嗎　4. 還是那位老紳士呢

安妮・魯斯・克萊斯 Anne Roos Kleiss
ROOZEBOOS.COM

《鉛筆盒小人》（*A Case of Pencil People*）

孔版印刷・虛構類

荷蘭・安恆（Arnhem），1994-12-13

annerooskleiss@gmail.com • 0031 648966956

"WÄR ICH PIRAT..." PETER HAMMER VERLAG. WUPPERTAL. 2012
"AM LIEBSTEN EINE KATZE." PETER HAMMER VERLAG. WUPPERTAL. 2010
"MIA MIT DEM HUT." PETER HAMMER VERLAG. WUPPERTAL. 2007
"EMIL WIRD SIEBEN." PETER HAMMER VERLAG. WUPPERTAL. 2005

"KANNST DU BRÜLLEN." PETER HAMMER VERLAG. WUPPERTAL. 2003

安德烈 • 羅斯勒 André Rösler

DER-ROESLER.DE

《舞臺上》（*On Stage*）

孔版印刷 • 虛構類

德國 • 黑林山區拉爾（Lahr/Schwarzwald），1970-12-7

kontakt@der-roesler.de • 0048 17663716201

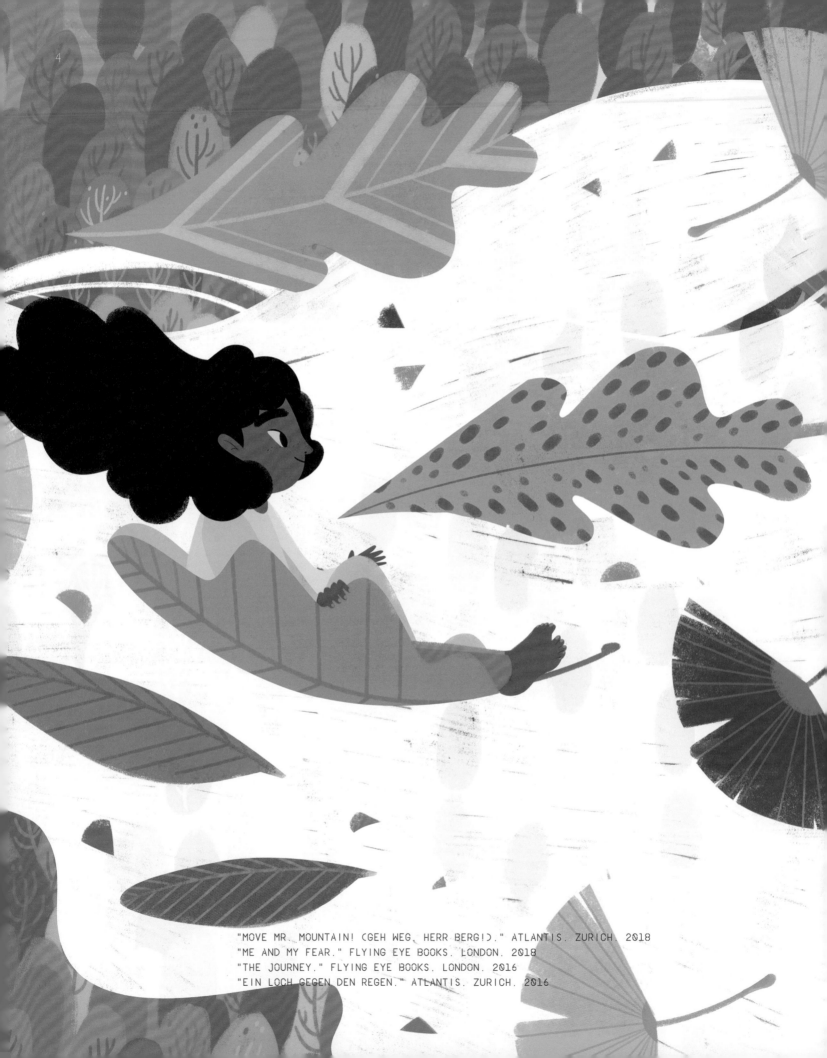

"MOVE MR. MOUNTAIN! (GEH WEG, HERR BERG!)." ATLANTIS. ZURICH. 2018
"ME AND MY FEAR." FLYING EYE BOOKS. LONDON. 2018
"THE JOURNEY." FLYING EYE BOOKS. LONDON. 2016
"EIN LOCH GEGEN DEN REGEN." ATLANTIS. ZURICH. 2016

弗蘭西絲卡・桑娜 Francesca Sanna
FRANCESCASANNA.COM

4. 大地讓風停了下來，紅色、
橙色和黃色的葉子落向地面

《我的朋友地球》（*My Friend Earth*）
水粉、墨水、數位媒材・虛構類
Chronicle Books出版，舊金山（San Francisco），ISBN 9780811879101
義大利・卡利亞里（Cagliari），1991-5-31
hello@francescasanna.com・0039 3313184091

愛德華多・斯甘加 Eduardo Sganga

BEHANCE.NET/EDUARDOSGANGA

《多瑙河》（*Danubio*）・數位媒材・虛構類

烏拉圭・蒙特維多（Montevideo），1983-5-26
e.sganga@gmail.com • 0059 898717005

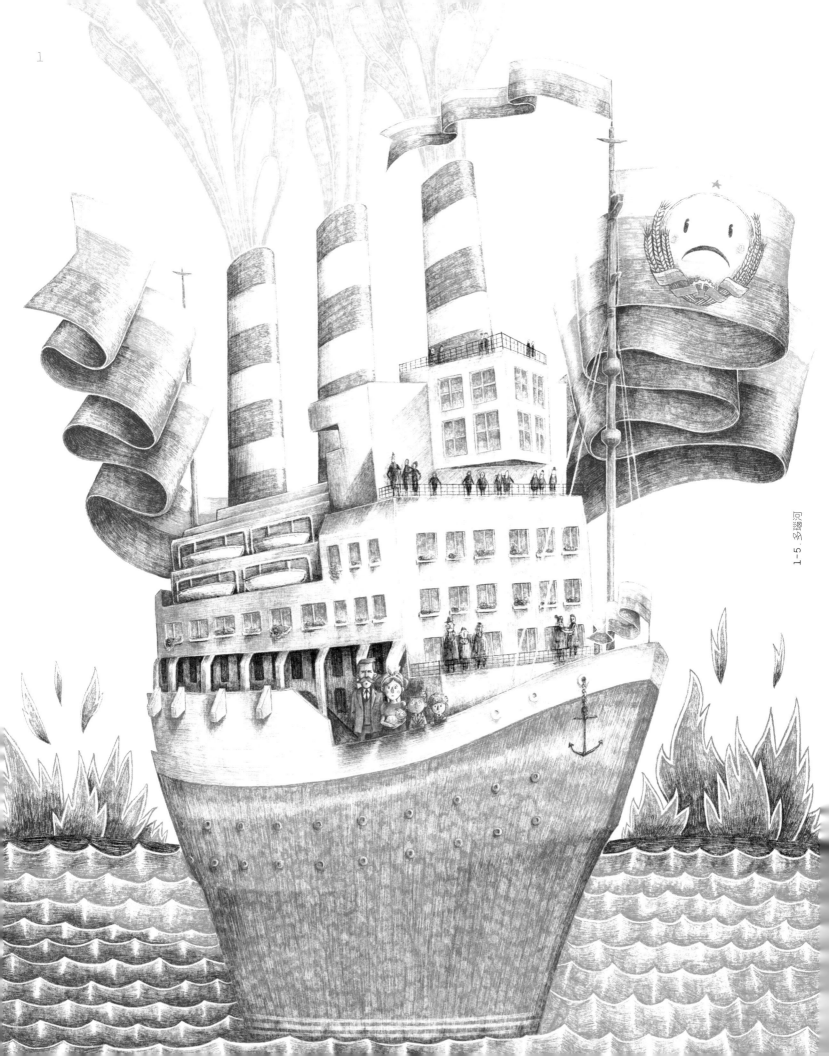

1-5．多彩国向

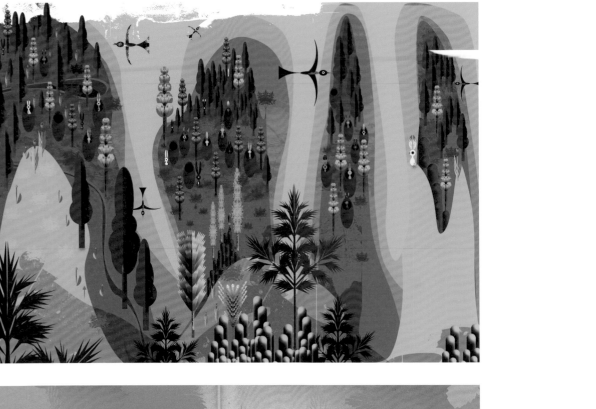

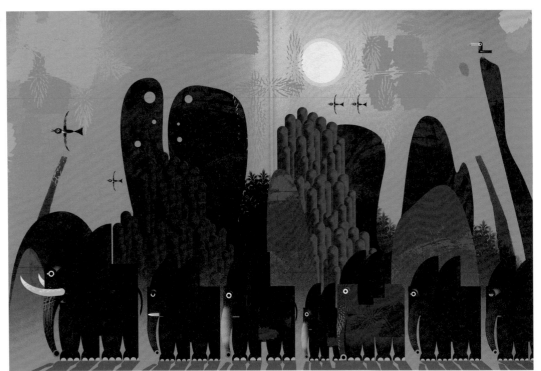

"THE PARROT AND THE GROCER." THE INSTITUTE FOR RESEARCH ON HISTORY
OF CHILDRES'S LITERATURE. TEHRAN. 2019
"SALM. TOUR AND ERAJ. COLLECTION OF SHAHNAMEH STORIES."
KHANEH ADABIAT PUBLICATION. TEHRAN. 2015
"THE GUARD OF SUN." THULE EDICIONES. BARCELONA. 2013
"THE GUARD OF SUN." LUK BOOKS. SEOUL. 2013
"THE SMART RABBIT AND NAMA RAVEN." EGITEN COCUK. ANKARA. 2013
"THE TWELVE-VOLUME COLLECTION OF RUMI (PARROT AND THE GROCER)".
KANOON. TEHRAN. 2009
"THE RAINBOW OF SHOES." KUNNA BOOKA. SEOUL. 2009
"THE FOX." KUNNA BOOKA. SEOUL. 2009
"THE FOX." SHABAVIZ PUBLICATION. TEHRAN. 2007
"THE SUN GUARDIAN." SHABAVIZ PUBLICATION. TEHRAN. 2007
"A RAINBOW OF SHOES." SHABAVIZ PUBLICATION. TEHRAN. 2006

1.很久以前，森林裡有一個清澈澄澈的湖，湖邊生活著一群安逸的兔子，每當牠們口渴時，就會喝一些冰涼的湖水

2.一直到有一天，一群大象也來到了這片森林，大象們每天都會到湖邊喝水

3.兔子們再也不能隨意地喝水了，湖水也被大象弄得髒兮兮的

5.那是一個正好有一輪滿月的晚上，一隻聰明的兔子爬上高山大喊：「我是月亮的使者，大象們再也不准靠近湖邊，因為這個湖屬於湖屬於兔子！」

3

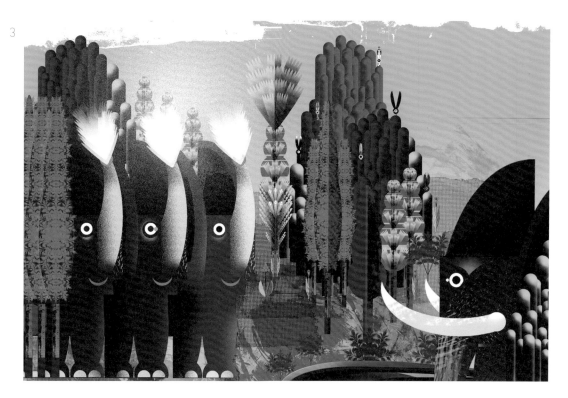

5

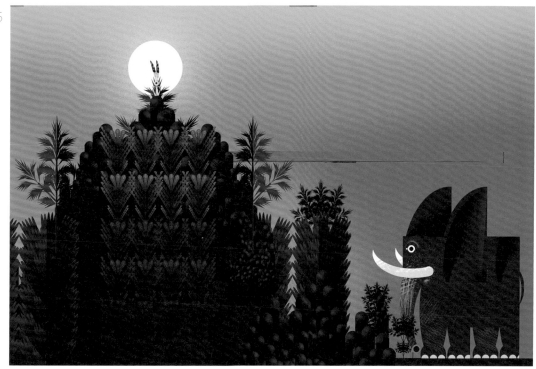

阿米爾・沙班普 Amir Shabanipour

《月泉之兔》（*The Rabbits of the Spring of the Moon*）

數位媒材・虛構類

伊朗兒童文學史研究所（The Institute for Research on history of Children's Literature）出版，德黑蘭，ISBN 9786226986014

伊朗・福曼（Fooman），1979-6-22

amirshabanipour@yahoo.com・0098 09118185431

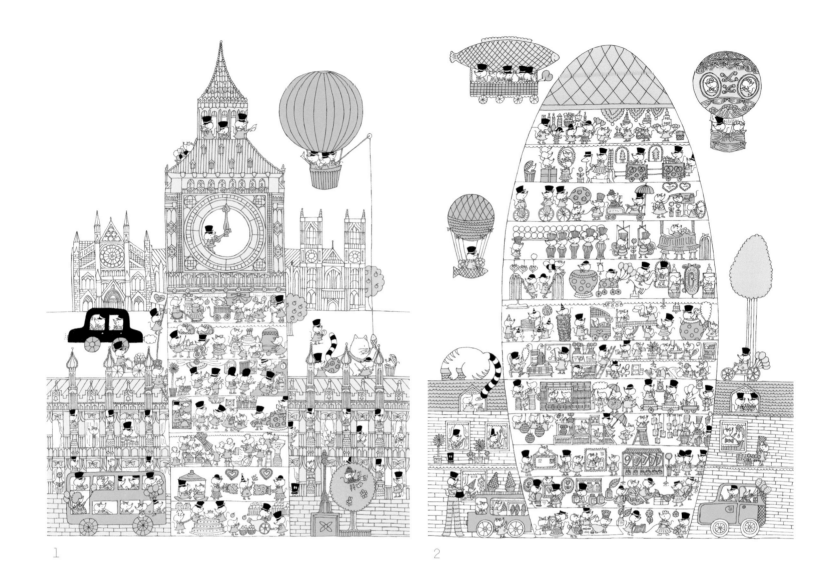

1

2

 "MICE AND THE CITY: AROUND THE WORLD." THAMES AND HUDSON. LONDON. 2018
"MICE IN THE CITY: NEW YORK." THAMES AND HUDSON. LONDON. 2018

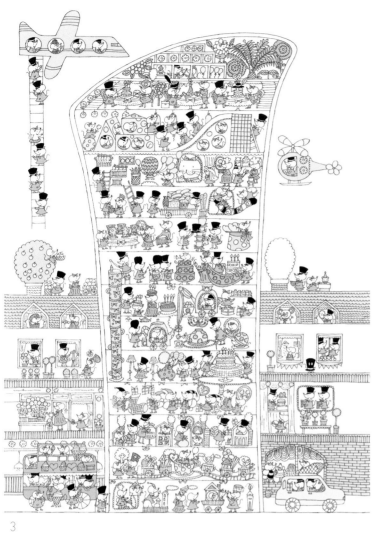

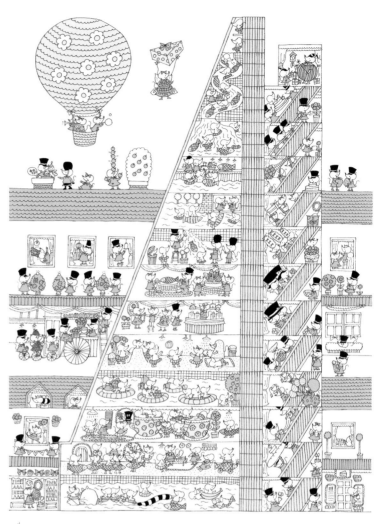

3

4

1.大笨鐘　2.聖瑪麗斧街30號　3.對講機大樓　4.起司刨刀大樓

辛雅美

AMISHIN-ILLUST.COM

《城市裡的老鼠：倫敦》（*Mice in the City：London*）

鋼筆、數位媒材・虛構類

Thames & Hudson出版社，倫敦，2018，ISBN 9780500651292

韓國・蔚山，1983-6-12

jevisatang@gmail.com • 0082 01046634870

1

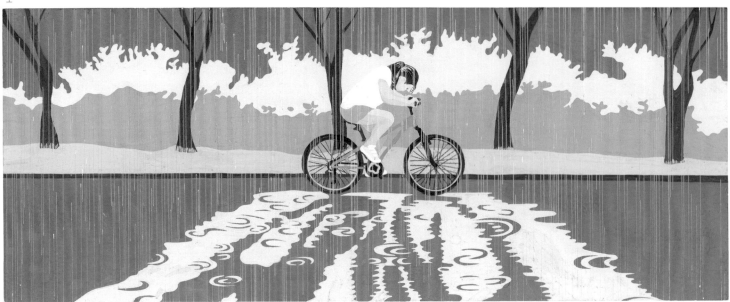

2

SI繪本學校（SI 그림책학교）
校長／指導老師：趙善曝

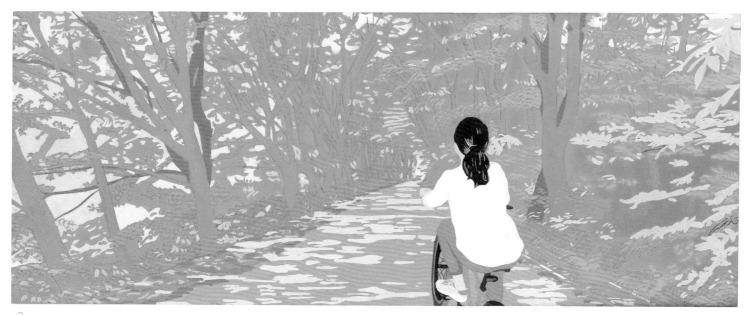

3

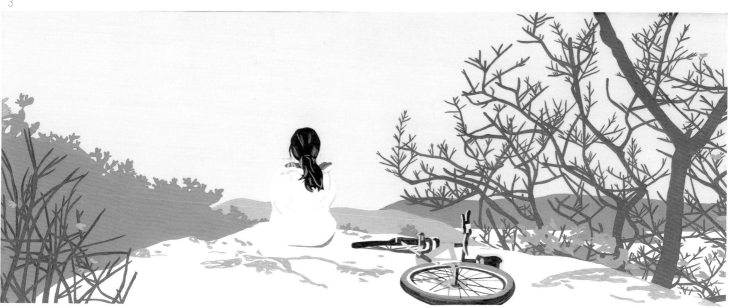

4

1. 一個女孩騎著自行車穿過春天的黃色花田　2. 一個女孩騎著自行車穿行在夏日的雨中
3. 一個女孩騎著自行車穿過秋天的森林　4. 山頂小憩

慎慧珍

《自行車》（*Bicycle*）

水彩・虛構類

韓國・首爾，1979-12-7

jinny442@hotmail.com・0082 1042354420

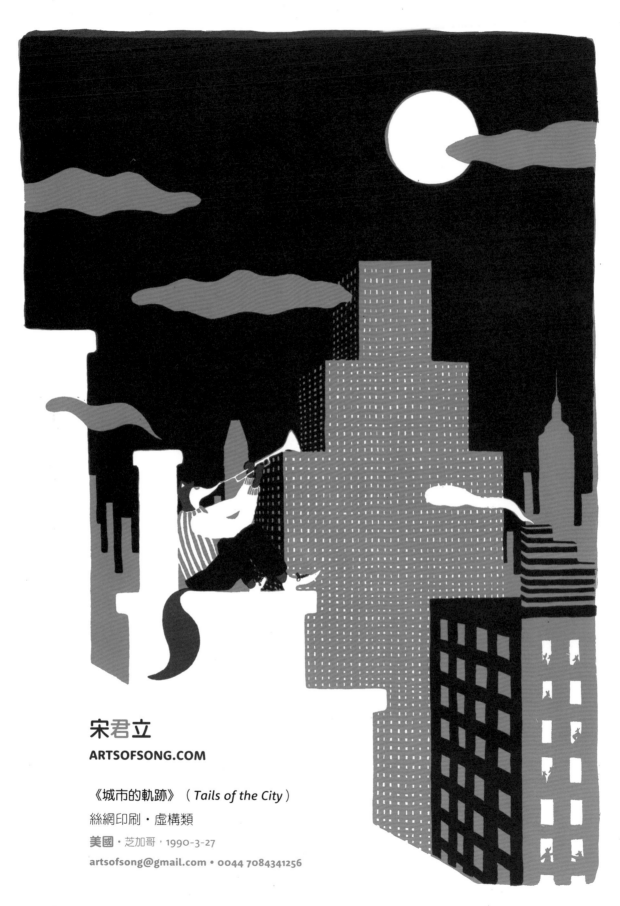

宋君立
ARTSOFSONG.COM

《城市的軌跡》（*Tails of the City*）

絲網印刷・虛構類

美國・芝加哥，1990-3-27

artsofsong@gmail.com • 0044 7084341256

"CHERRY MOON." ZAZA KIDS BOOK IN ASSOCIATION WITH TROIKA BOOKS. LONDON. 2019
"GALILÉE PART EN VRILLE." LES PETITS PLATONS. PARIS. 2019

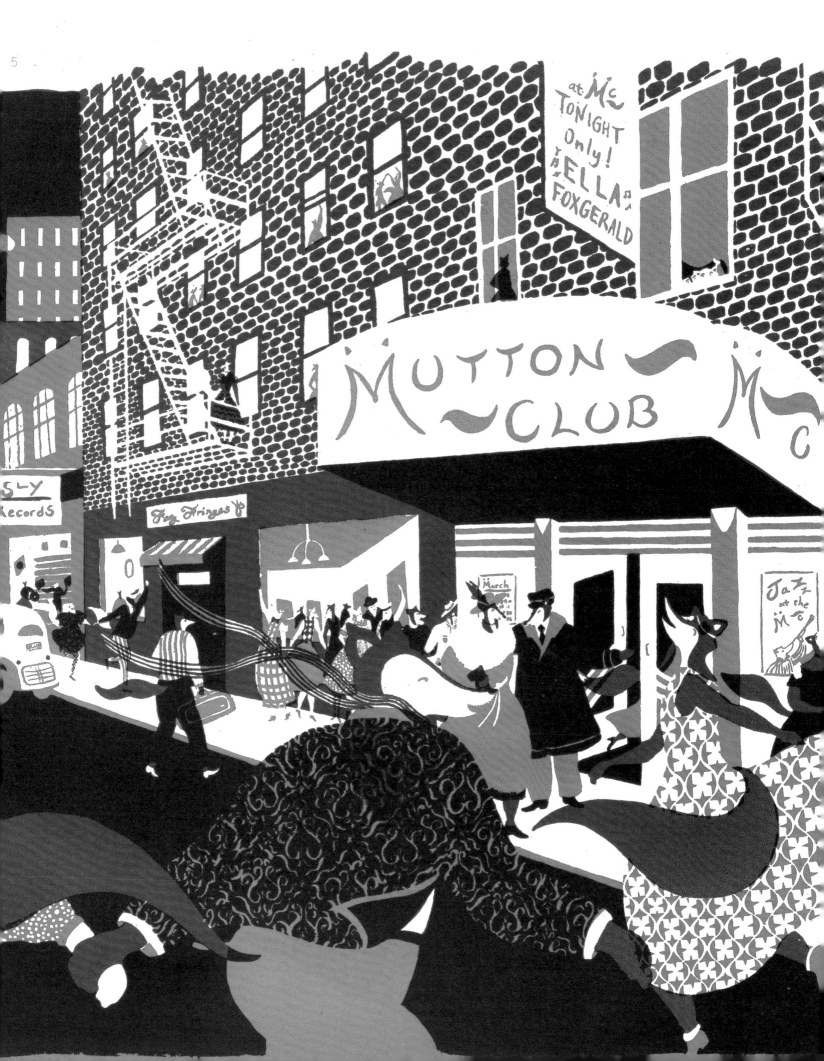

2

"FOUND IN MELBOURNE." ALLEN & UNWIN. MELBOURNE. 2018
"FOUND IN HONG KONG." PEAK PUBLISHING. HONG KONG. 2015
"THE SWIMMER." PEAK PUBLISHING. HONG KONG. 2014
"CICADA." JOINT PUBLISHING. HONG KONG. 2013

5

宋鈺
KORISONG.COM

《海邊山巒》（*Mountain by the Sea*）

鉛筆、數位媒材・虛構類

中國・重慶，1980-8-11
koriillustration@gmail.com • 0085 292648687

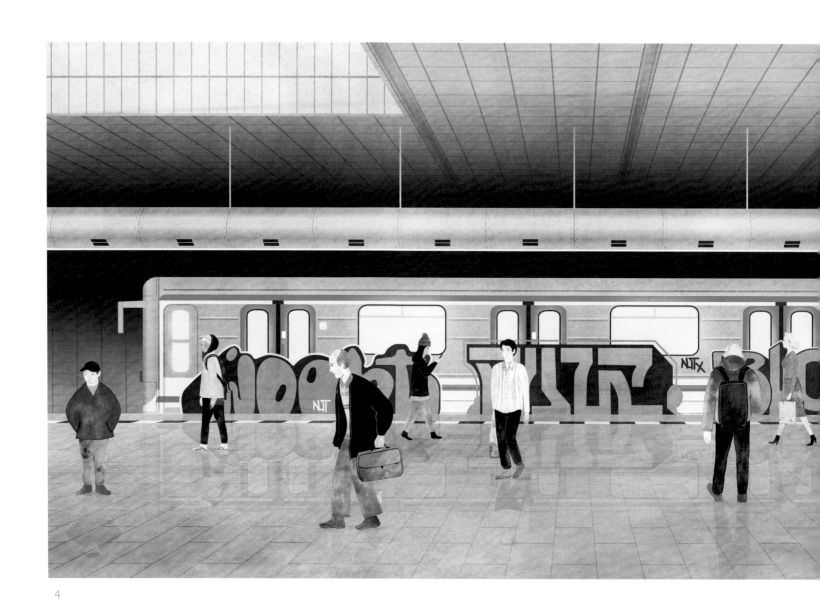

4

"PRAŽSKÉ VIZE." PASEKA. PRAGUE. 2018
"SPECIAL CIRCUMSTANCES. AN ILLUSTRATED GUIDE TO DEMOLISHED. REMOVED AND RELOCATED
ART IN PUBLIC SPACE FROM THE PERIOD OF COMMUNISM." PAGE FIVE. FAVU VUT & PAF.
PRAGUE. 2017
"PIONÝŘI A ROBOTI." PASEKA. PRAGUE. 2016

"KAPKY NA KAMENI." ALBATROS MEDIA. PRAGUE. 2019
"PRAŽSKÉ VIZE." PASEKA. PRAGUE. 2018
"JEŽÍŠKOVA KOŠILKA." ALBATROS MEDIA. PRAGUE. 2017

5

揚・什拉梅克 & 韋羅妮卡・弗爾科娃
Jan Šrámek & Veronika Vlková
BEHANCE.NET/VJKOLOUCH & BEHANCE.NET/VERONIKAVLKOVA

《這才是地鐵，伙計！》（*To je metro, čéče*）
水彩、數位拼貼・非虛構類
Paseka出版社，布拉格，2019，ISBN 9788074329449

捷克・布拉格，1983-10-6　　　　捷克・布爾諾（Brno），1985-2-1
koloucholda@seznam.cz・0042 0606054344　　galerieon@gmail.com・0042 0602963622

"VORN DIE OSTSEE. HINTEN DIE FRIEDRICHSTRABE."
INSEL-VERLAG. BERLIN. 2019
"VIER KERZEN. DREI KÖNIGE. ZWEI AUGEN. EIN STERN."
PETER HAMMER VERLAG. WUPPERTAL 2019
"DIE HAUSKATZE IST SELTEN EINE WEIBE." TOLLES HEFT.
BÜCHERGILDE GUTENBERG. FRANKFURT. 2017
"SCHWIMMT BROT IN MILCH?" ALADIN. HAMBURG. 2017
"LUCA AL MUSEO / LUCA AT THE MUSEUM / LUCA IM MUSEUM.
CORRAINI EDIZIONI. MANTOVA. 2016
"STARK WIE EIN BÄR." CARLSEN. HAMBURG. 2011
"I MUSICANTI DI BREMA / THE MUSICIANS OF BREMEN"
CORRAINI EDIZIONI. MANTOVA. 2009

卡特琳・施坦格爾 Katrin Stangl
KATRINSTANGL.DE

德國・菲爾德施塔特（Filderstadt），1977-5-5
illustration@katrinstangl.de・0049 2211679920

《都是綠色的！》（*Tous au vert!*）・墨水、數位媒材・虛構類
Editions Sarbacane出版社・巴黎，2019・ISBN 9782377312986

"LE PARC DE MARGUERITE." EDITIONS NOTARI. GENÉVE. 2015
"LE TIGRI DI MOMPRACEM." ELI READERS. LORETO. 2014

薩拉・斯特凡尼尼 Sara Stefanini
SARASTEFANINI.COM

《幻想中的朋友》（*Imaginary Friends*）

水彩筆、鋼筆、彩色鉛筆・虛構類

瑞士・索倫戈（Sorengo），1982-6-22

stefanini.sara@gmail.com • 0039 3408101050

3. 你相信他喜歡小熊軟糖嗎

4. 她是全世界最快的

2

3

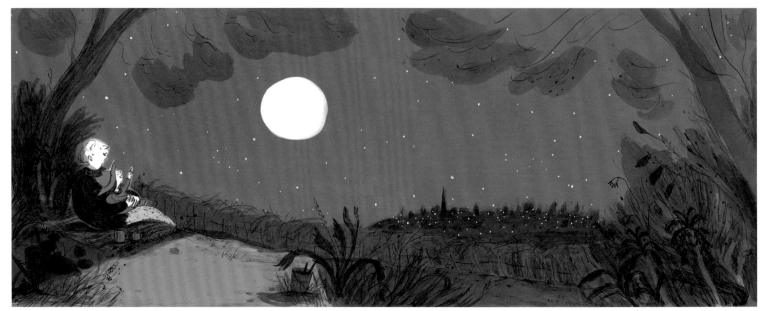

5

瑞秋・斯圖布斯 Rachel Stubbs
RACHELCELIASTUBBS.COM

《我的紅帽子》（*My Red Hat*）

石墨、墨水、數位媒材・虛構類

Walker Books出版社，倫敦，2020，ISBN 9781406380668

英國・貝里聖埃德蒙茲（Bury St. Edmunds），1984-12-13

rachelceliastubbs@gmail.com • 0044 7716931970

2–5・我的紅帽子

4

1

4

丁律妏

《虛線（短暫與永恆）》（*Dotted Line*）

混合媒材・虛構類

臺灣・新北市，1990-4-3

christine1293@gmail.com・0088 6917549979

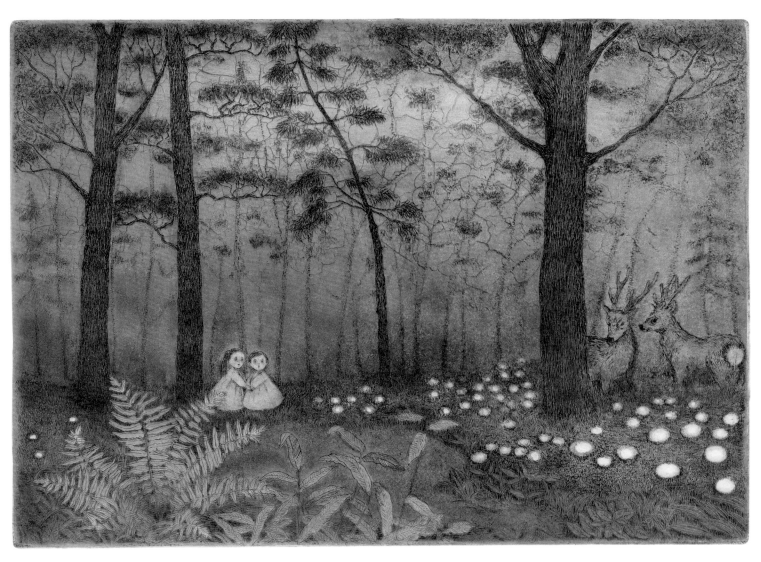

2

"HOW TO RAISE A CHILD WHO NEVER GIVES UP," PHP INSTITUTE, TOKYO, 2006
"HOW TO RAISE A RIGHT-HEARTED CHILD - SMALL HABITS AND HOME
DISCIPLINES IN CHILD REARING", PHP INTSITUTE, TOKYO, 2001

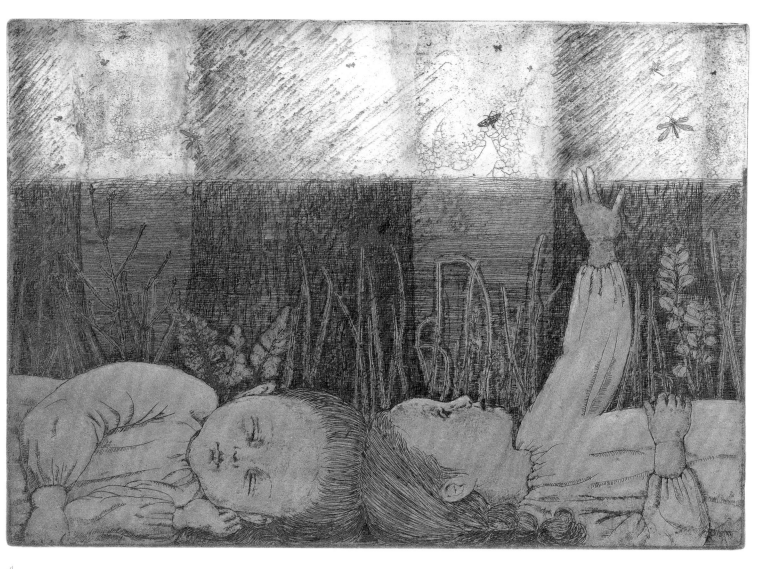

4

辻茹玉子 Ninuki Tsuji

ATELIERNINUKI.WIXSITE.COM/NINUKI

《阿朋和葉泊妮：關於女巫起源的故事》

（*Apon and Yapone. The Story of the Beginning of the Witches*）

蝕刻版畫、細點腐蝕法、針刻・虛構類

日本・京都 1963-11-23

atelier.ninuki@gmail.com・0081 9021951825

2. 他們在森林中尋找各種光。「那是什麼？」「可能是引路的。」 4. 葉泊妮看見一束耀眼的光透了進來

4

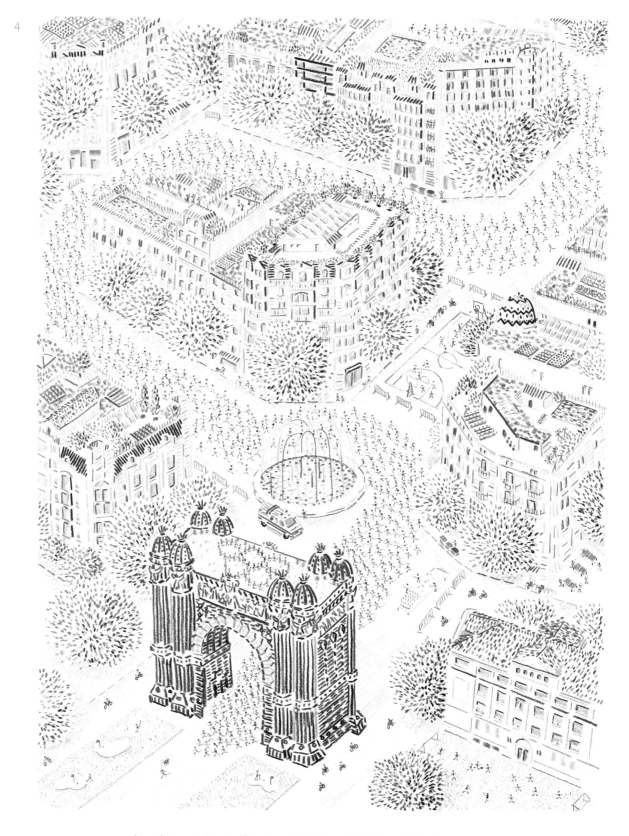

胡安・克里斯托瓦爾・貝拉・希爾 Juan Cristóbal Vera Gil
JUANCRIS.COM

《更好的城市》（*City Gets Better*）

彩色鉛筆・虛構類

西班牙・索林根（Solingen），1973-1-24

hello@juancris.com • 0034 619226920

伊內斯・維埃加斯・奧利韋拉 Inês Viegas Oliveira
IVOLIVEIRA.COM

《還有更多》（*So Many Things*）
油畫、水彩、拼貼、鉛筆、數位媒材・虛構類
葡萄牙・塔維拉（Tavira），1995-3-2
olines011@gmail.com • 0035 1914242181

伊內斯・維埃加斯・奧利韋拉 Inês Viegas Oliveira
IVOLIVEIRA.COM

1

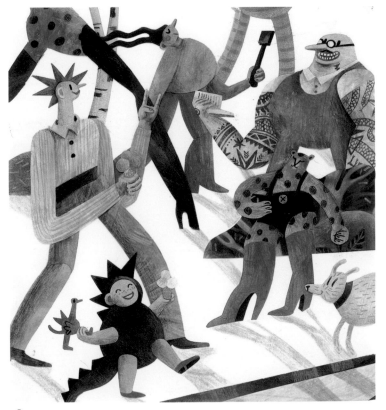

2

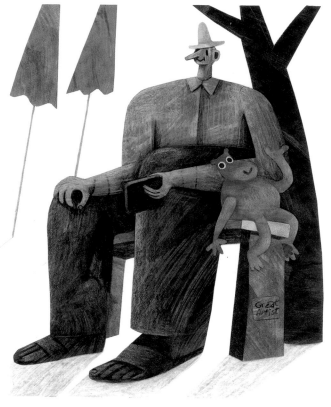

4

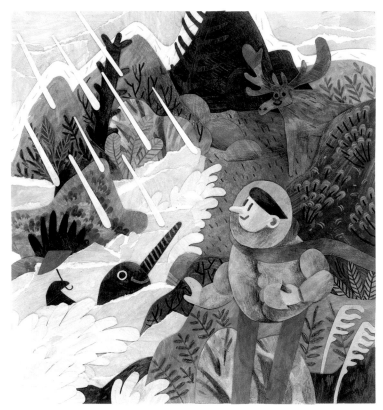

5

卡捷琳娜・沃羅寧娜 Katerina Voronina
KATEVORONINA.COM

《候鳥》（*Migratory Birds*）
壓克力、彩色鉛筆、拼貼・虛構類
俄羅斯・伏爾加格勒（Volgograd）1988-7-28
voroninakaterin@gmail.com・0049 15225484856

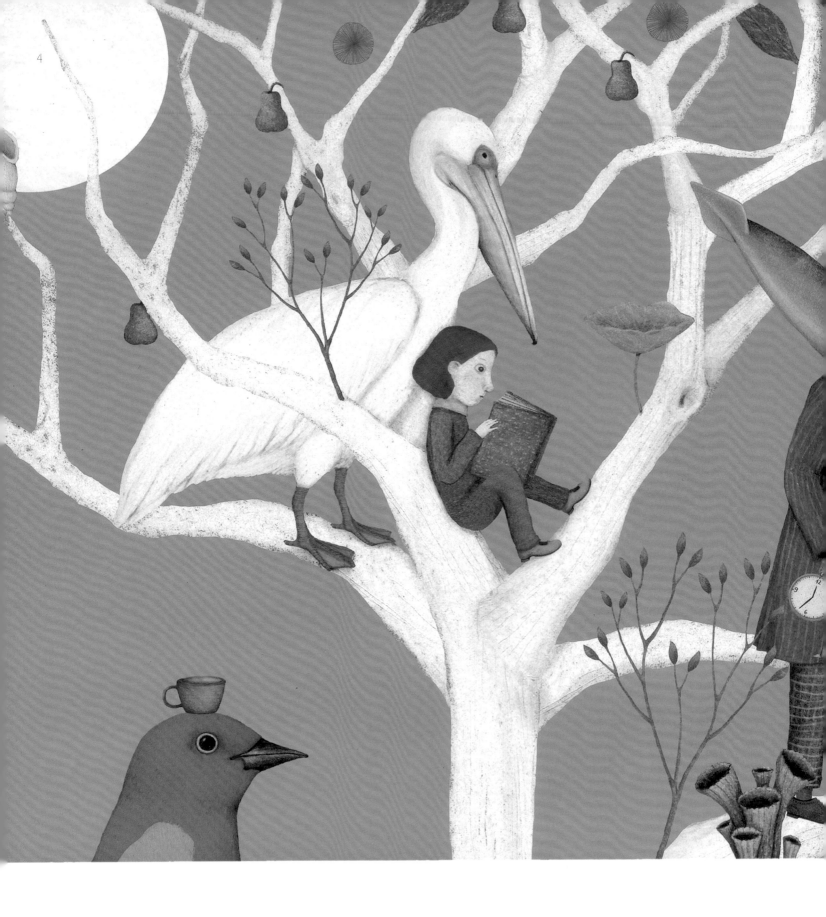

4

"MIGRANTES." ED. LOS LIBROS DEL ZORRO ROJO. BARCELONA. 2018
"MÀS TE VALE, MASTODONTE." ED. FCE MÈXICO. CIUDAD DE MEXICO. 2014
"LAS PEQUEÑAS AVENTURAS DE JUANITO Y SU BICICLETA AMARILLA."
POLIFONÍA. LIMA. 2013

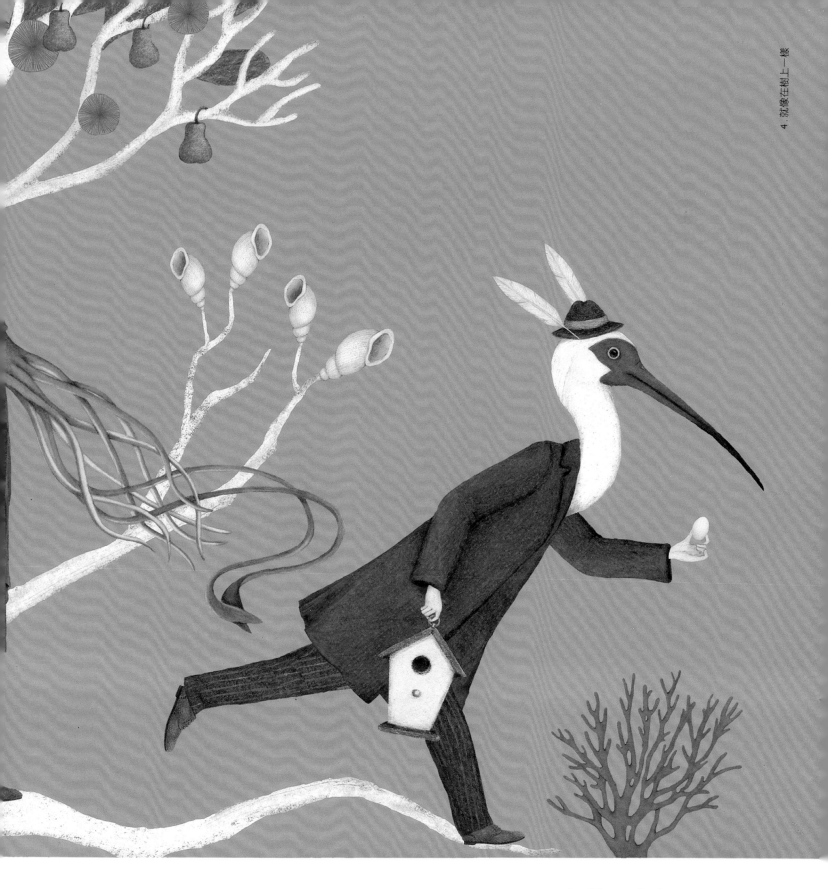

伊薩・渡邊 Issa Watanabe

《缺席》（*Ausencia*）

混合媒材・虛構類

秘魯・利馬（Lima），1980-2-21
watanabeissa@gmail.com・0051 1977363494

凱特・溫特 Kate Winter
KATEWINTER.NET
INSTAGRAM.COM/KATEWINTERFREELAND

《兩萬年前他們發現了一個洞穴》（*20,000 Years Ago They Found a Cave*）
混合媒材・非虛構類
Penguin Random House出版，倫敦，即將出版
英國・劍橋 1977-3-21
katewinter77@gmail.com • 0044 07977468363

3

4

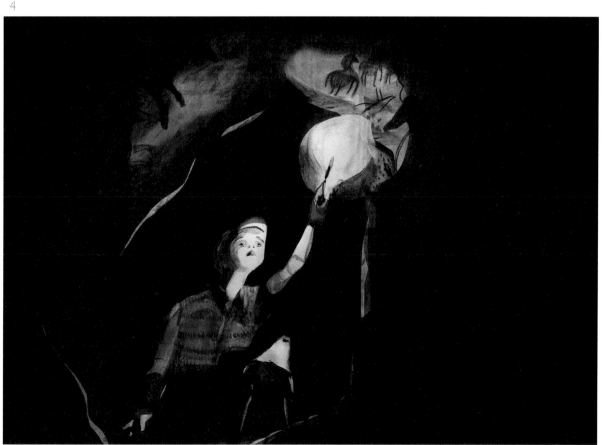

5

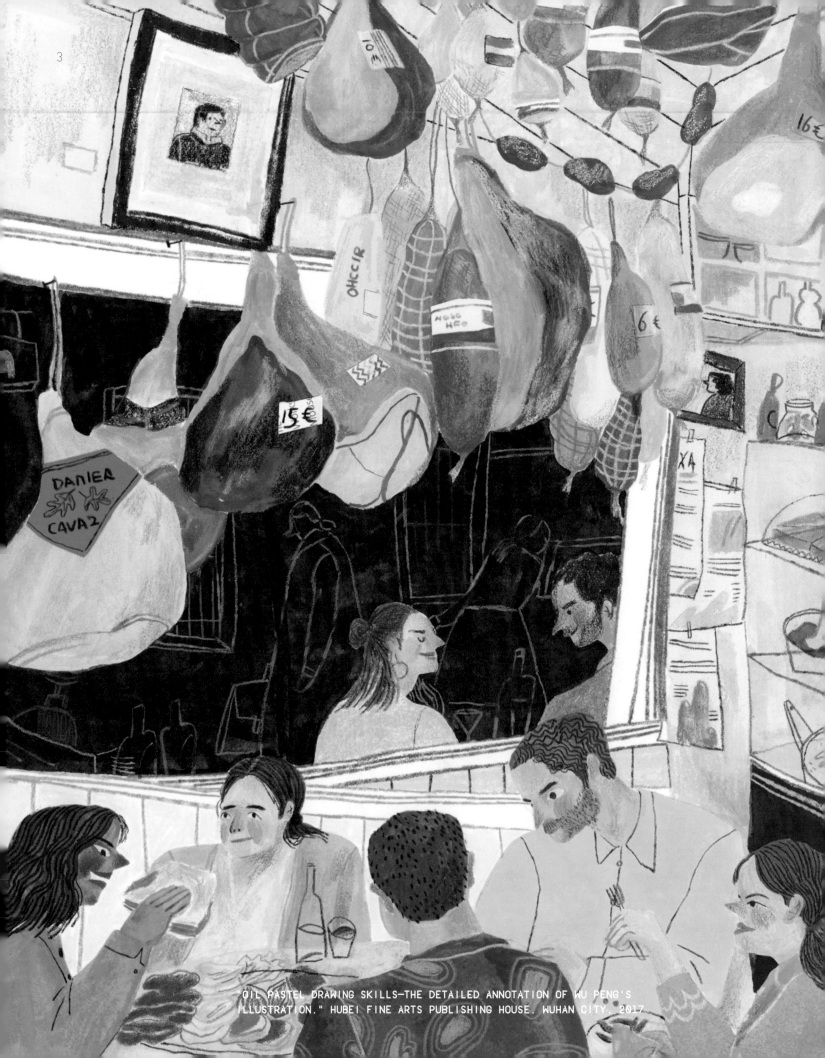

"OIL PASTEL DRAWING SKILLS—THE DETAILED ANNOTATION OF WU PENG'S ILLUSTRATION." HUBEI FINE ARTS PUBLISHING HOUSE. WUHAN CITY. 2017

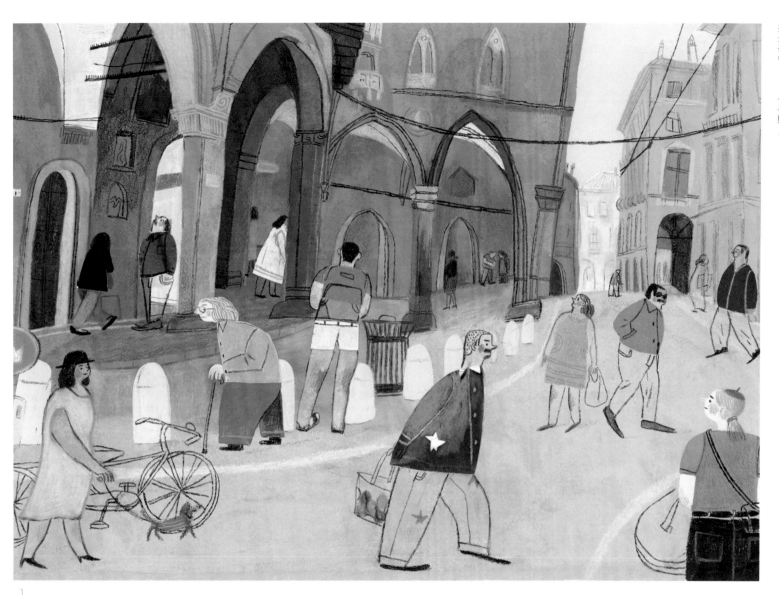

1

武芃
ILLUSTRATORWUPENG.COM

《一次旅行》（*A Travel*）
水粉、彩色鉛筆、拼貼、數位媒材・虛構類

中國・太原・1987-1-4
wupengchocolate@gmail.com • 0086 17601655080

2

3

4

5

吳宛昕

《一隻盒子裡的貓》（*A Cat in a Box*）

水墨、鉛筆・虛構類

中國・蘇州・1987-1-22

wanxin.wu@gmail.com・0081 5053180469

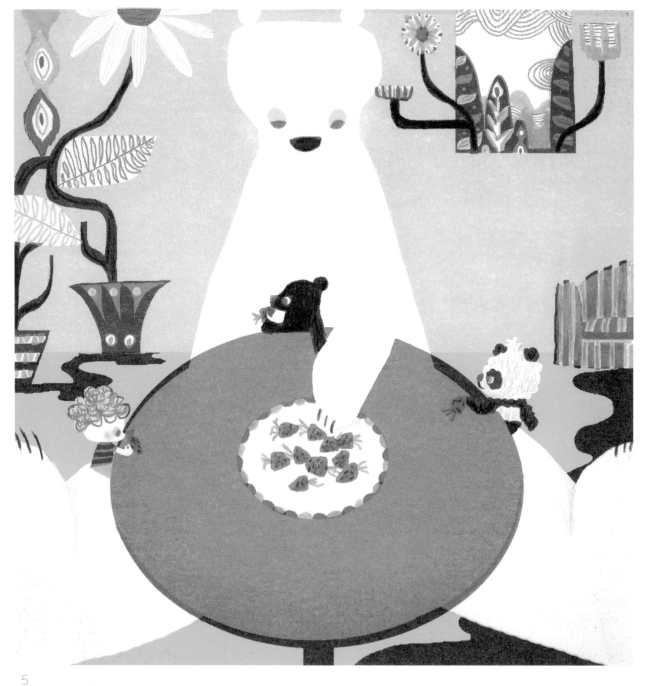

5

"LITTLE PERO (LITTLE LICKY RIDING HOOD)." SHOUGAKUKAN. TOKYO. 2019
"LITTLE PERO DOUBUTSU-ENSOKU (LITTLE LICKY RIDING HOOD AT THE ZOO)."
SHOUGAKUKAN. TOKYO. 2019
"A-I-U-E-WO-N." PARADEBOOKS. OSAKA. 2014

176　"MERRY-GO-ROUND NO CHIISANA UMA TAI NI." GENTOSHA. TOKYO. 2012

山本護 Mamoru Yamamoto
MAMORUYAMAMOTO.COM

《小莫加》（*Little Moja*）
彩色鉛筆、數位媒材・虛構類
日本・東京・1960-11-10
mamoroll@purple.plala.or.jp • 0081 9071911964

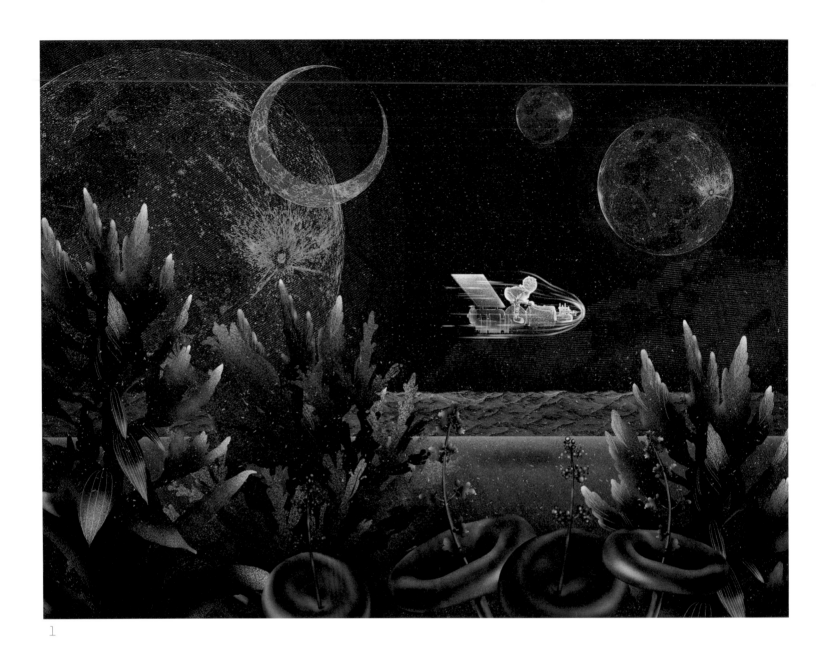

1

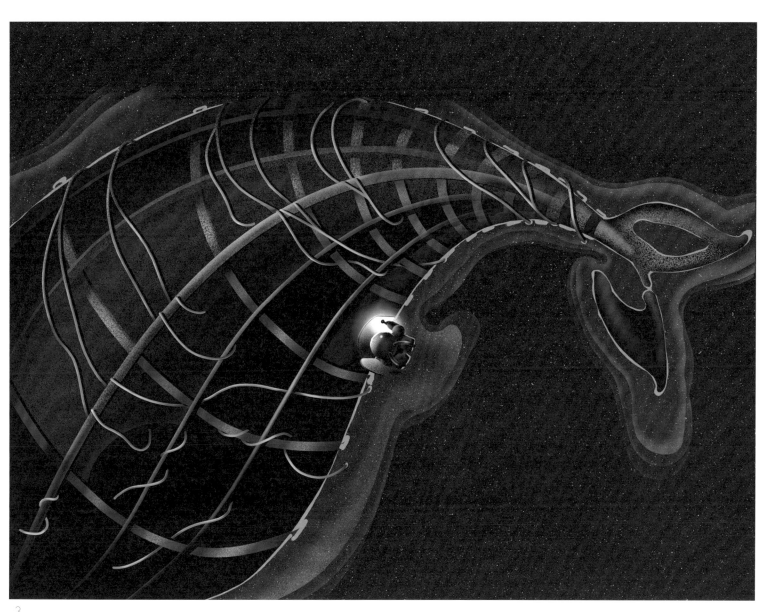

3

葉馨文

YASHINSTUDIO.CPM

《藍色潮間帶》（*Deeper Blue*）

數位媒材・虛構類

自費出版，臺灣，2019，ISBN 9789574371402

臺灣・苗栗，1990-1-9

yayashin1990@gmail.com・0088 6919624522

3

尹康美

《一棟長滿樹的大樓》（*A Building Where Trees Grow*）
水粉、拼貼、彩色鉛筆、數位媒材・虛構類
Changbi publishers出版，京畿道，2019，ISBN 9788936455354 77810

韓國・慶山，1966-10-2
ylala@naver.com・0082 1036328932

AND THROUGH DRAWING
NOT ONLY DO
I AMUSE MYSELF,
BUT I ALSO LEARN,
I GRASP THE WORLD.

透過繪畫，
我不僅可以自娛自樂，
還可以學習，
掌握世界。

哈維爾‧馬里斯卡（JAVIER MARISCAL）1950年出生於西班牙的瓦倫西亞（VALENCIA），他將自己的生活描述為「一個繪畫的愛情故事」。作為插畫家、設計師、漫畫創作者、平面藝術家、畫家、雕塑家和景觀設計師，他還從事動畫電影和多媒體藝術的工作。他的插畫出現在《紐約客》、《國家報》（EL PAÍS）和日本雜誌《APO？》等出版物的封面上。他因廣泛的追求獲得了國際獎項和榮譽：從藝術到插圖，從設計到電影。

哈維爾・馬里斯卡

關於創意與插畫的幾個問題

正如評論家所說，您是一位真正的跨界藝術家。請問您作為插畫家的工作如何影響您作為設計師的工作？反之亦然？

　　我天生就有一些缺陷。後來我發現自己有閱讀障礙和計算障礙，自從我能夠推理以來，我這輩子就一直在一個大櫃子裡翻找，其中有一個抽屜叫插圖，另一個抽屜叫建築，還有藝術、繪畫、電影、設計、字體……我常把數個抽屜翻到底朝天，將所有東西都混在一起。我不應該這樣做。我知道人們應該把事情分開：這是建築，這是插畫，這是設計……但事情並非如此。當你在森林中行走時，一切都與周圍環境有著持續的關係：如果一棵樹在風中搖擺，它會引起周圍的變化。事實是，人類用語言來描述這一切，但這種語言往往不是理性的，而是形象化的、感性的和詩意的。這就是為什麼我不能告訴你，我的插畫是否影響了我的設計方式，反之亦然，因為對我來說它是一個整體。最後，我所有的工作總是來自一張紙上的畫（或直接在電腦上，沒有區別）；我從最初的概念開始工作。以顏色為例，這是一種高度象徵性的語言，直接涉及感情：紅色是一種充滿生機的顏色，但它也可以是一種死亡的顏色；黃色是光的顏色，但它也可能是疾病的顏色。這取決於您如何使用它以及如何混合它，以傳達某一種或另一種含義。在某種程度上，我的工作包括組織訊息。您製作傳單，人們就會了解是否有傢俱展覽或音樂會。透過顏色和字體可以使訊息更清晰，更容易解讀。圖像語言非常重要，因為透過符號進行交流是人類固有的。如果我們去掉所有的符號和圖像元素，就會一片混亂，因為沒有人知道按下哪個按鈕來進行遊戲，或者如何去機場。

在您的每一件作品中,您的風格總是很容易辨認。無論是插畫、標誌設計、動畫電影、傢俱還是藝術品,幾乎總是可以說:「這是馬里斯卡的作品。」 這種高辨識度是您刻意營造的,還是自然形成的?

我總是試圖改變固有的表達方式,但事實是,最終我所做的一切都與我相似。有一次我在巴塞隆納的一家酒吧看到自己雕塑的一隻巨蝦掛在上面,下面有個小男孩盯著蝦說:「看,是科比(Cobi)!」(編註:小狗科比是1992年巴塞隆納奧運會吉祥物,由馬里斯卡於1987年設計),當下把我笑翻了。現在我已經70歲了,當他們問我時,我說我是一名插畫家,但我仍然認為我幹這行是因為我必須想辦法打發時間。我喜歡無所事事,但「無所事事」並不是你每天都可以做的事情。所以我畫畫。透過繪畫——因為我很難學會閱讀和寫作——我不僅可以自娛自樂,還可以學習,掌握世界。我記得在1960年代初期,我的父母從義大利帶回一部摩卡咖啡機,我做的第一件事就是畫它。當我畫完它的所有部分時,我對自己說:我得到它了,它是我的。即使在今天,我也很驚訝我所做的事情能接觸到如此多的人,最終我會因為玩得開心而得到報酬。同時,我明白為什麼在偉大的西班牙博物館裡沒有我的作品,我認為這是正確的,我是報攤的人。我沒有抱怨,事實上我做著我喜歡做的事,生活得很好,我得到了很多的愛。最近有人跟我說:「我房間裡有你的畫,每天早上看到它,我就有活下去的慾望。我真的很喜歡。」——這是我聽過最美好的故事。

在您看來，為兒童創作和為成人創作之間有明顯的區別嗎？

　　對我來說沒有什麼區別，因為我所有工作的核心因素就是遊戲。在設計的傳統中，並不反對遊戲。遊戲是我們小時候學習的第一語言，這一點非常重要。舉兩個例子：義大利設計師埃托雷‧索特薩斯（Ettore Sottsass）和阿希爾‧卡斯蒂格利尼（Achille Castiglioni）一樣經常將遊戲融入設計。我總是嘗試在設計和交流中導入遊戲元素。然而，當你上大學時，他們告訴你停下來：「這是打火機，不是第一次世界大戰的飛機。」但我還是會先玩它——嗒嗒嗒嗒嗒嗒！——然後火焰從飛機上冒了出來。在大學裡，他們告訴你別再這樣了：「這不是遊戲，這是現實！」但我們是理解象徵概念的動物，我堅持這一點。並不是說我們比章魚或鯨魚更聰明，我們只是擁有這種語言，使我們能夠構建一個非常複雜的社會，問自己我們是誰，我們來自哪裡，並意識到並非太陽繞地球旋轉，而是相反。

您成為插畫家後，腦海中是否還留存著您小時候曾看過的圖畫書、漫畫或電影等等？

哦，有很多東西，很多。例如小尼莫（Little Nemo）、迪士尼電影、吉塔尼斯（Gitanes）香煙包裝、琴夏洛（Cinzano）苦艾酒瓶上的標籤、索爾‧斯坦伯格（Saul Steinberg）的漫畫封面、成千上萬的漫畫、廣告。我看到了四色印刷最初的演變，當我21歲時，一項新技術誕生了，即影印機。然後是電動打字機，然後是電腦。我一直生活在圖像的包圍中，這些圖像總是讓我著迷。我透過人們給我的巧克力小雕像探索立體主義，但我也大量閱讀西班牙漫畫，真的有成千上萬的圖像。在某個時刻，我發現了索爾‧斯坦伯格，就像埃托雷‧索特薩斯一樣，整個世界都為我打開了。當我第一次去法國旅行時發現吉塔尼斯香煙包裝時，那幾乎是一種神聖的體驗。然後是普普藝術（Pop Art）、富美家（Formica）美耐板、霓虹燈、飛雅特500（Fiat Cinquecento）機車、偉士牌（Vespa）機車……我出生在一個汽車像黑棺材、家具都是黑色的社會，瀰漫著「悔恨風」（remordimiento），所以當這些東西出現時，簡直太神奇了！

ILLUSTRATORS ANNUAL

波隆那國際插畫展年度插畫作品. 2020/瓦萊麗.庫薩格（Valérie
Cussaguet）等人作；許玉里譯.
-- 初版. -- 新北市：翡冷翠文創事業股份有限公司, 2022.03
　面；　公分
譯自：Illustrators Annual 2020
ISBN 978-626-95365-4-2（平裝）

1.CST: 插畫　2.CST: 作品集

947.45　　　　　　　　　　　　　　　　111003139

波隆那國際插畫展年度插畫作品 2020

出 版 社	翡冷翠文創事業股份有限公司
發 行 人	楊培中
作　　者	瓦萊麗・庫薩格（Valérie Cussaguet）等人
譯　　者	許玉里
總 策 劃	鄭清煌
總 編 輯	邱艷翎
封面設計	彭鈺華
特約美編	陳育仙
出版地址	（235）新北市中和區建一路137號4樓
電　　話	02-2772-8880
傳　　真	02-2772-9978
官　　網	www.firenzeculturex.com/
E - m a i l	service@firenzeculturex.com
出版日期	2022年3月初版
定　　價	990元
I S B N	978-626-95365-4-2

The complex Chinese edition is published in arrangement with Niu Niu Culture.
Complex Chinese translation rights © 2022 by Firenze Cultural Exchange International Co., Ltd.